U0010501

Ce jour-là

那一天

維利·羅尼斯 Willy Ronis 文字·攝影

周明佳 譯

再「見」巴黎

影像的真實魅力與自我投射

影像文化評論者／郭力昕

接到好友培園邀請推薦《那一天》的信時，我剛結束在巴黎半個月的「閒逛者」奢侈日子。疫情猶在、而早已沒人戴口罩的初秋的巴黎，少了過往蜂擁於各景點的中國觀光客（他們正受苦於封城鎖國的防疫清零政策），但巴黎街頭的咖啡館與市中心的戶外餐飲店家，仍夜夜笙歌座無虛席。人們緊挨著彼此熱烈交談、用餐、喝咖啡，像是疫情不曾在這個城市發生過，也好像巴黎永遠展現著這般歡樂的景象。

在這本攝影作品選集中，巴黎攝影家羅尼斯（Willy Ronis）描寫每個「那一天」裡的美好邂逅、意外與驚喜、溫暖或讓人低迴的瞬間，環繞這些影像瞬間的小故事，或拍攝它們的概念與手法。作品質量和知名度可與布列松（H. Cartier-Bresson）、布

拉塞（Brassaï）、杜瓦諾（R. Doisneau）等量齊觀的羅尼斯，如同這些法國二十世紀中葉前後的知名攝影家，以及同時期許多馬格蘭攝影師，有著新聞攝影記者對「決定性瞬間」敏捷的觀察和攫取能力，以及那個年代普遍存在的某種人文氣質。

這種人文氣質並非內建於紀實攝影的藝術表現之中，而是有它的特定時代因素。

羅尼斯與他的法國同儕，開始活躍於二戰結束之後，那是歐洲經濟凋敝、百廢待興的年代；法國從納粹德國的數年佔領中解放，更珍惜重回自由的喜悅。極權佔領者製造的長久壓抑之後，巴黎人要奮力恢復往日的生活情調，與作為人的意義和尊嚴，攝影師們也希望表達日常生活與空間裡的各種細節，和人性的溫馨光澤，為戰後的社會與國家重建賦予希望和動力。

作為東歐猶太人移民之子的羅尼斯，對於他出生的巴黎感情很深，如同所有熱愛這個城市的巴黎人。《那一天》的多數作品，攝自一九四〇年代的最後幾年，一些影像反映著戰後物資缺乏、生活簡樸的巴黎，同時再現各個生活角落裡積極迎向新生活的人們的樂觀神情。藝術橋上的情侶、賣薯條的兩女孩、孚日廣場穿廊的街頭音樂家、「于謝特地窖」爵士酒吧外群聚不想回家的叛逆青少年……羅尼斯甚至為了營造「巴

黎小男孩」的陽光形象，請一名夾著法國長棍麵包的小男孩來回跑了三趟。依紀實攝影的古典規範，這也許踩到了專業倫理問題。但對一位熱愛巴黎、認定這是法國日常景象的羅尼斯而言，誰曰不宜？

七十多年後，我漫步巴黎街頭，穿梭在不同的行政區，從地標、場景、視覺經驗到生活方式，許多被羅尼斯影像凍結的巴黎似乎恆在：塞納河幾座新舊橋上橋下戀人約會的巴黎；孚日廣場與羅浮宮穿廊下音樂系學生街頭演出賺零用錢的巴黎；從龐畢度頂樓眺望鐵塔與聖心堂的巴黎；「于謝特地窖」爵士酒吧裡每晚擠著觀光客（朋友替我訂的短租老公寓剛好在它隔壁街），與附近的聖母院挺立了八百年的巴黎；還有，餐廳咖啡館裡幾乎沒有人滑手機，他們或者看書、多半在熱烈專注地交談的巴黎⋯⋯

不過，攝自二十世紀中葉以降的《那一天》，沒有機會看到今日巴黎的變化。例如，從猶太社區仕紳化的瑪黑區，曾經充滿各式情調的小店小館，也許受疫情衝擊，現在多已不見蹤跡，而是被大量令人乏味的名牌精品服飾店佔領。或者，新舊移民和難民成為新巴黎人的一個主要成員，很大比例的「老巴黎」早已陸續離開，住在外圍衛星城市或他處，等等。

羅尼斯在上個世紀中葉起的巴黎影像，特別是那些溫婉如詩的私影像，來自他的真實生活經驗，也永恆凍結在人們的視覺傳承與複製之中。由時間與空間的影像碎片集結而成的巴黎影像散文詩，深情訴說著對一個特定時代的美好情感與記憶。但也可能特別是巴黎，讓閱讀這個城市影像的人，受各種外在與內在因素牽引，而將一個特定時代的情感與記憶普遍化，甚至浪漫化，成為對巴黎的某種單一投射。聰明的攝影閱讀者，汲取了攝影作品中人性的溫潤和藝術的風采，也會保留對巴黎作為多樣、迷人、複雜、時而混亂之當代法國城市的認識空間。

郭力昕

英國倫敦大學 Goldsmiths 學院媒體與傳播系博士，國立政治大學廣播系兼任教授。評論與研究多集中於攝影與紀錄片的文化研究。著作包括：《書寫攝影》（元尊文化，一九九八）、《再寫攝影》（田園城市，二〇一三）、《真實的叩問：紀錄片的政治與去政治》（麥田，二〇一四）、《製造意義：現實主義攝影的話語、權力與文化政治》（影言社，二〇一八）。

暖暖的微甜味，慢板的優雅

攝影師／黃仁益

維利‧羅尼斯的作品有著人文紀實的優雅，黑白相片漫溢濃濃的年代感，畫面中的人物大半有一份自在。他的文字敘述流暢生動，閱讀者不知不覺就被他的情境陳述，帶入了影像產生的那一天。

他總是敘述著，那一天，發現畫面時的靈光乍現。例如要爬上桌子，才能將擁擠小酒館內，繚繞的樂音與歡快的氣氛完整捕捉。那一天，你成了酒館裡的客人，被他框進他的畫面，他清晰記憶著那一天。（見〈古老的市場，塞薩洛尼基〉）

那一天，為了找到一個好角度，拍攝被冬日極白光線灑落的塞納河畔，他爬上圓柱（la Colonne）。他常這樣做，因為這個高度看巴黎，最美。那一天，從高處，看

到在船上正要接吻的戀人，他靜靜等待按下快門。後來他找到了這對已經結婚的戀人，發現他們在距離擁吻處不遠，開了家小咖啡館，作品也被掛在咖啡館牆上，照片像是見證了戀人的愛情。（見〈藝術橋上的情侶〉）

羅尼斯的街頭攝影有慢板的節奏感。雖然拍了一張戰後重逢擁吻的兩人，但他卻觀察出年輕女子的神情，似乎顯出兩人關係非比尋常，或許不是情人，擔心製造不必要的困擾，照片硬生生放了三十年才發表（見〈戰俘回歸〉）。總總都顯出他對被攝者的善意貼心，羅尼斯的《那一天》，是本可愛的故事書，每張照片，訴說著那一天。

而他的攝影與文字漫著暖暖的微甜味，照片、文字和他的暖心都是。

黃仁益

畢業於羅徹斯特理工學院（RIT）專業攝影系，世新圖傳碩士。曾任《Bazaar》《Cosmopolitan》《Esquire》等時尚雜誌攝影總監，台藝大、世新、大同、輔大兼任講師；竹科公會、北市職訓局、學學文創、Aveda 等攝影美學講師。

雙重偶然的詩意驚喜

尉遲秀

維利・羅尼斯的人文攝影早已是經典，他的文字則是充滿詩意的驚喜——引領讀者走進停格的畫面，探望影像的時間縱深。我們不僅在他的文字裡看見「決定的一瞬」的作者記憶開展，看見「那一天」，甚至看到影中人的生命片段。

這些照片故事的語言風格平淡，是一篇篇平實而真誠的記事，大師自述如何捕捉影像的靈光或當下看見的日常生活風景。但這些記事有時竟然像是某種極短篇私小說（是的，關於影像當下或背後的故事，大師也跟我們一樣得自行腦補才能「看見」），而也或許因為羅尼斯名滿天下，他有幾次機會在作品發表後與影中人相遇，聽他們講

述真實的影像故事。這種雙重的偶然（攝影當下的相遇與日後的重逢）化成的樸實文字是這部文集裡最意外也最動人的靈光。

尉遲秀

一九六八年生於臺北，曾任報社文化版記者、出版社文學線主編、輔大翻譯學研究所講師、政府駐外人員。現專事翻譯，兼任輔大法文系助理教授。譯有《生命中不能承受之輕》（小說）、《渴望之書》（詩集，合譯）、《戀酒事典》（葡萄酒書）、《拇指姑娘》（評論）、《馬塞林為什麼會臉紅？》（繪本）、《茉莉人生》（圖像小說）等各類書籍。

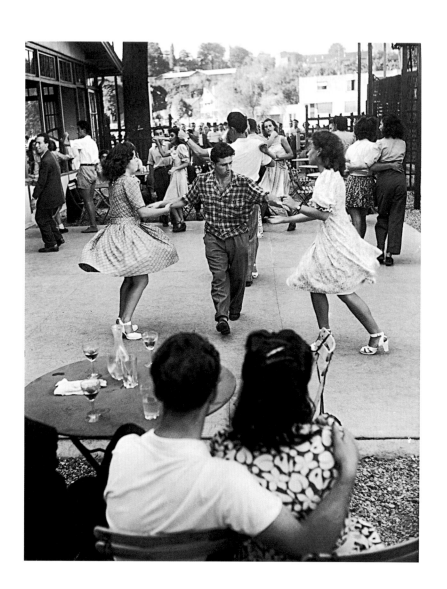

馬克斯咖啡，茹安維爾 ① 一九四七年

Chez Maxe, Joinville

那一天，我站在一張椅子上。當時費加洛報（Le Figaro）每一季都會編輯一本特刊，加上藝術家、作家或是詩人的文字。這一次，他們要求我針對戶外咖啡舞廳 ② 進行報導，於是我去了茹安維爾。

那是一九四七年，一個週日下午。我特別喜愛這些戶外咖啡舞廳的氣氛，所以經常造訪。這個咖啡舞廳叫做「馬克斯咖啡」，有趣的是馬克斯這個名字結尾比平常多一個「e」。我一進到咖啡舞廳裡，就看到當中有一群舞者，而我立刻就想為他們拍照。

但我得找一個角度，我不能直接走到他們跳舞的舞池當中，因為這樣拍出來的照片會顯得缺乏景深。我得找到一個能讓我掌握整體舞蹈的地方。事實上，就是這個咖啡廳

中的整體動感跟舞蹈吸引了我，而我想要捕捉這一切。於是我爬到一張椅子上，就在這一對情侶身後，他們背對著我。我想著這應該就是我的前景。不過一旦站到椅子上，我的注意力轉移到一個帶著兩個女孩跳舞的男孩身上。在我的右手邊，她們很自由且很優雅地跳著舞。我跟自己說這就是我的拍攝主體了。我找到主體後立刻就知道該怎麼做。於是，我跟那個男舞者做了個手勢要他靠過來。他也注意到我，而且立刻就了解我手勢的意思。他繼續跟兩個女孩跳舞，然後往我的方向移動：就在此時我拍了我的照片。他跳舞跳得出神入化，況且要讓兩個女孩同時跳舞跳得這樣好，他確實需要絕佳的天分。但當音樂停下來，他回到自己位子上時，我注意到他一條腿是跛的，這讓我非常意外，因為當他跳舞時，完全看不出來。

我選擇拍照的時機很難定義，因為牽涉到很多複雜的元素。有時候，一切就這樣優雅地出現在我面前，我稱這些時候為「恰巧的時刻」。我知道如果我等待的話，一切都將消逝無蹤。我喜愛這種當下的精確。有時候，我需要出手協助命運。例如，在

這裡，我知道那一對情侶完全沒意識到他們身邊所發生的這些事。因為為了能拍攝這張照片，我確實招喚了我的舞者們。

不過，故事並沒有就此結束。三年前，我收到照片上右邊那個女舞者的一封信，她告訴我不時在平面媒體上看到這張照片，因此她一定要告訴我，照片上她所呈現的影像讓她自己十分感動。她的青春，這些咖啡舞廳的氣氛，還有在左邊跳舞的那個女孩是她童年時的朋友：她強調兩個人是在幼稚園裡認識的。可是那個男孩，沒有，她們沒有再看到他，她們只跟他跳過這一次舞。

① 茹安維爾（Joinville）位在法國東北部，為上馬恩省（Département de la Haute-Marne）的一個小鎮，離巴黎約三小時車程。

② 法文原文為guinguette，指的是人們能夠消費飲食並跳舞的戶外餐廳或咖啡館。

聖誕節，著迷 一九五二年

Noël, Fascination

那一天，對我來說是個極具柔情的一天。這是聖誕節這一週，許多商店櫥窗裡有著讓人驚喜的裝飾，伴著冬天凜冽的風，到處都是在夜晚發亮的金色花圈。我一向喜愛浸淫在這種興奮感中，在那些百貨公司附近打轉，總是會意外地發現那些讓人感動或是神祕的景象。同時，到處充滿著人們內心的想望，以及那種深層的靜謐。就像照片上這個影像：一個母親，帶著兩個小女孩，她們被四周發生的一切給催眠了。人們會認為她們身處在一個夢境裡，想像著在商店櫥窗中的裝飾，所有那些動態的玩具，木製小人組成的劇場，那些毛茸茸的動物，手舞足蹈的洋娃娃，沿著軌道行進的電動小火車，還加上閃動的燈光。那一股童年氣味。

看著這三張臉孔，我想到的是荷蘭畫家林布蘭所畫的臉孔，那種光線的明暗對比圈住她們，也照亮了她們。她們跟街道有段距離，我完全沒有改變燈光，四周全都是這種黑色色調。當時幾乎沒有發生任何事，我們在奧斯曼大道上，四周街道的光線都有些暗。我只用了周遭櫥窗的照明，相當強烈的光線，所有行人接近這些櫥窗時，那些燈光都會反射在他們臉上。我在這些百貨公司四周拍了很多照片，但這一張最讓我滿意。我喜歡這種燈光，讓日常景象有某種高尚感，某種神奇感。

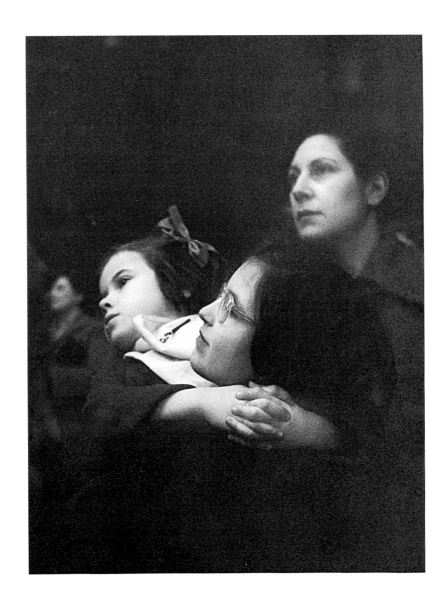

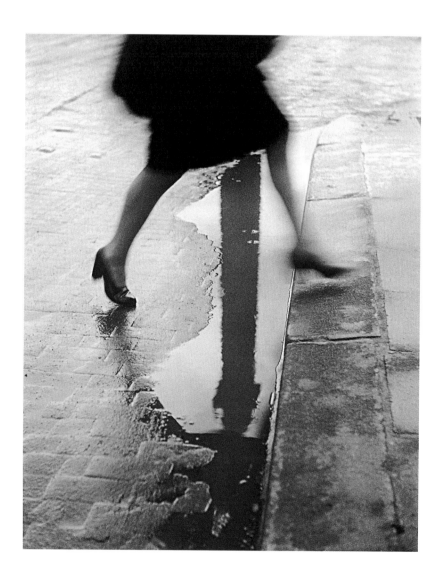

凡登廣場 一九四七年

Place Vendôme

那一天，我正準備從杜樂麗花園旁的地鐵站搭車回家。時間已經接近中午，而我在凡登廣場上。突然間，我不知道自己為什麼低下頭，注意到一灘水。我再彎下身子，非常仔細地看著這灘水，我看到這水裡藏著一件寶藏：勝利紀念柱（la colonne Vendôme）的倒影。當然我馬上就想拍張照片，這個倒影真是個小奇蹟。就在這當下，一個年輕女人跨過這灘水。哎呀，我還沒準備好，結果我錯過了，可是我真的很想捕捉這個動作，這個整體：這一灘水，那一條腿，以及勝利紀念柱的倒影。但當我抬起頭時，我注意到幾個年輕女人經過那裡，全都走往同一個方向。凡登廣場上那些高級服飾作坊把他們的年輕女工推了出來，這是午餐時間，她們想必都會到聖奧諾雷大街（rue Saint-Honoré）上的小餐館裡放鬆一番。我看了看自己的錶，是的，恰好是正午。於是，

我等著，三個女人，一個接著一個走過同樣的路徑，且都跨過這灘水。我拍了三張照片。

她們並沒有注意到我，因為我的鏡頭對著那一灘水。事實上，我可能被當成瘋子或是怪人，但至少我得到了我想要的效果。這一張是三張照片當中最好看的一張，有些奇怪，有股感性。那漂亮的高跟鞋，這一天特別的天氣。我仍記得，當天雨下個不停。

巴黎在這個時候十分有動感，但沒有太多的汽車。二次大戰期間，德軍佔領法國時③，汽車都被充公，街上只看得到小貨車或是商用汽車，這麼一來整個城市便有股鄉村氣氛。我們可以說在一九五〇這一年，巴黎才真的重新找回了這個城市的動感，2CV跟4CV④的汽車開始出現在街上，還有代表著那個時代的拖車跟潘哈德（Panhard）⑤。我就是在一九五〇年買了第一輛車，一輛黑色雪鐵龍，我們叫它「蘿莎麗」（Rosalie）。

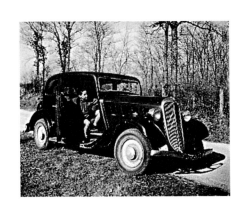

③ 第二次世界大戰期間，德國從一九四〇年到
一九四四年軍事佔領了法國；但依當時簽署的停戰
協定，法國南部屬於未受佔領的「自由區」。

④ 2CV是一九四八年雪鐵龍上市的二馬力汽車，當
初是為了人們能在鄉間小路開的車。而4CV則是
四馬力汽車。

⑤ 潘哈德為法國汽車製造商。文中所指的是該製造商
於二次世界大戰後生產的第一款同名現代汽車。

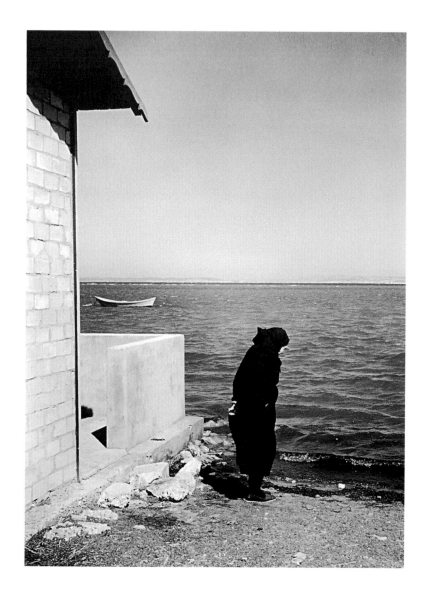

隆河旁的聖路易港　一九五二年

Port-Saint-Louis-du-Rhône

那一天，是多出來的一天，我決定放自己一天假。身為巴黎人，我不太常看到法國南部的景色，於是想再多享受一番這個地區的美景。前一天晚上，我完成了替設立在貝爾湖（Étang de Berre）⑥旁「達道爾」（Total）煉油廠的工業攝影工作。我拍攝了這些地點的日景跟夜景，尤其記得某些夜裡，光線變得十分浪漫，伴隨著一些工業機械發出的噪音與嘶嘶聲響。於是在這個「假日」的早上，我不疾不徐地在湖邊漫步。

但在一個角落，我轉頭時注意到這個在冥想的女人，面對著拍動的水波，旁邊則是這間石屋。她看上去那樣地失落，想要拍照這個念頭幾乎讓我覺得不自在。不過她側面對著我，我想她並沒有看到我。她身上有某種東西讓我突地想到希臘，或是某種命運就在那裡，環繞著她，人們看不見，而她接受了它，她甚至跟這個存在，安靜地進行

了交談。我覺得很感動，有時候，就是有這種情感十分強烈的時刻，我甚至害怕拍照會抹煞了這一切。於是我感到猶豫，自忖或許我獨自一人編造著這些故事，甚至不確定自己能夠傳達這些想法；因此我得非常小心，我得保持一定的距離。當影像呈現在相紙上時，我感受到的這種神奇是否還存在，是否還能讓人感受到呢？我知道，常常能保留在相紙上的真的不多，於是我把這張照片留給自己，如同一段私密的回憶，跟別人一點關係都沒有。

⑥ 貝爾湖瀕臨地中海，位在馬賽的東部，為歐洲繼西班牙的梅諾潟湖（La Mar Menor）後第二大的鹹水湖。

斷掉的線　一九五〇年

Le fil cassé

那一天，我跟著上萊茵省（le Haut-Rhin）⑦一名工商人士造訪一間紡織廠。他要求我拍攝工廠裡繞線與編織的景象。那是早上，我得針對這樣的主題，替他完成一份攝影報導。我記得他不停地跟我說話，很仔細地描述他工廠裡的運作。但突然間我打斷他，並請他等我一下，因為我意外地發現了某個東西，而我不想錯過這個發現。這個特定的時刻，將不會再出現。這名年輕女性跪在一台紡織機前，她試著以一種非常細膩的方式把一條剛斷掉的線連接起來。她看上去那樣地美，她的動作那樣地優雅。接著我跟那位工商人士解釋，我不會再拍攝到這樣的時刻，所以我一定要抓住。這就是我們生命中會出現的那些小奇蹟之一，我們必須好好地接納它們。這裡就像我大多數照片裡的故事一樣，有個後續：

不久後一名認識這個女孩的亞爾薩斯友人告訴我，她被一名美籍教授注意到，而他把她帶回美國去了。他娶了她，但幾年之後他過世了，她選擇回到阿爾薩斯來。我猜想那位教授比她年長許多。那個女孩的人生結尾也令人感傷，她過世時還很年輕，也是一個很脆弱的女孩。

⑦ 上萊茵省為法國東北部一省，與德國跟瑞士相鄰。

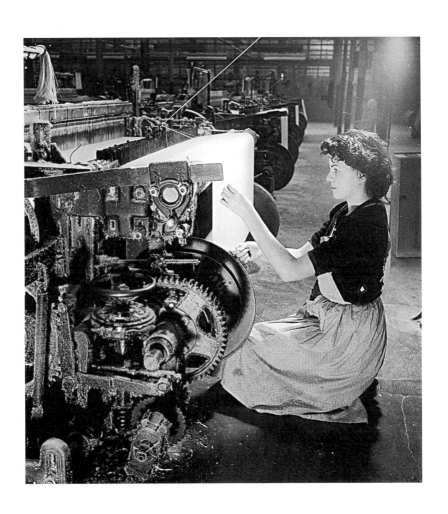

留尼旺島　一九九〇年

Île de la Réunion

那一天，我們已經開車在島上繞了很久，我受邀參加一個展覽，同時為明年的另一個攝影報導做準備。一名記者陪同我，我們在聖皮耶（Saint-Pierre）這一邊，這是島嶼邊緣的一個小鎮。在離開這個小鎮要回到聖保羅（Saint-Paul）的路上[8]，我們經過這條小溪前，一灘沒什麼動靜的水，我卻意外地發現這個景象。「停車，停下來一下子。」當然那名記者不了解我為什麼要他這樣做，他一直在看路、開車。我記得非常清楚，那條路就在這個地方轉彎。他停下，我下了車，然後就在那一分鐘裡，或者一分半鐘裡，就這麼短的時間裡，我按了兩下快門。這個小女孩為了能夠讓裙子乾得更快一些，不停地抖動她的裙子，這一切真是迷人。她臉上帶著微笑，很開心，彷彿我們兩個人之間有種默契。然後就在旁邊，有個男人，我們只看到手臂跟腳。我不知

033

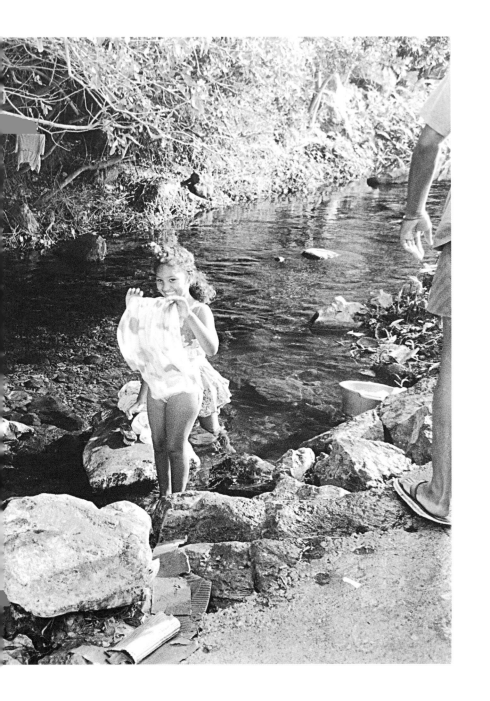

道他是跟他們一起的，或者他剛好出現在那裡。我特別喜愛景框的邊緣，它們通常很重要，它們讓影像有生命力。我總是會讓我的照片結合不同元素，彷彿我成就了某種形態的小型畫作，沒錯，我認為我一向都是這樣做的。

⑧ 聖皮耶位於留尼旺島的南方，而聖保羅位在該島的西北方。

高架地鐵　一九三九年

Métro aérien

那一天，我記得烏雲稍微遮住了太陽。我在拿匈—艾托勒（Nation-Étoile）⑨這一線的高架地鐵裡拍了這張照片。很奇怪的是當時幾乎所有人都背對著我，只有這個女人的臉轉往我的方向。我看著她，她是這個整體中唯一較明亮的區塊。如果我沒記錯，太陽被房子給遮住了。但在這一路上，偶爾在兩棟房子當中，沒有其他建築物時，光線就變得很清楚，這樣一來創造了某種音樂律動。就在這一刻，就是這時候我想要拍這張照片，陽光突然間那樣晃動一下，照亮了這名年輕女子的臉孔，更加深了那種出現了什麼的神祕感。她突然間變成了中世紀的聖母，我被她的臉孔以及所有其他乘車者意外的姿態給迷惑了：就在這一下子，我抓住了那一剎那。我經常喜歡看著這張照片，憶及那些在地鐵噪音中被切斷的一分鐘一分鐘，而這個有著光環的女人，不規律

地，恍如一種間隔跳動般，讓陽光照亮了臉孔。

一般來說，我對發生的事物都不做任何更動，我看著，我等待。每張照片，僅僅是某個情況讓我覺得印象深刻，然後我試著找到一個最佳的位置，捕捉那個剎那，為的是讓真實的一切，呈現出它本身最生動的真相。找到確切位置真的很讓人開心，這就是拍照的愉悅感之一。但有時候，這也會讓人焦慮，因為我們等待，但什麼都沒發生；或是事情發生時，你人已經離開了。

⑨ 拿匈—艾托勒為巴黎地鐵的6號線，兩站名稱的原意是「國家」跟「星星」。

柏維勒

Belleville　一九五七年

那一天，我在一塊空地上，位在維朗街（rue Vilin）⑩的階梯下方，而我看到了這個景象。一個男人，腳邊放著一個行李箱。他手抓著階梯扶桿，看上去陷入了內在的獨白，而我認為自己聽到了他的那段獨白，於是立刻編造出他的故事，簡直荒謬極了。

「沒錯啊，我已經有二十五年沒回到這一區了，當然我也沒走上這道階梯。荷棠絲應該在等我，她應該收到了我從瓦爾帕萊索（Valparaiso）⑪寄出的最後一封信。不過她會怎麼歡迎我呢？我要怎麼跟她解釋所發生的一切？而這些孩子，他們會是我最小的女兒露意絲的孩子嗎？他們甚至不知道我是他們的外祖父，而我現在回家了。我顯然應該把他們抱在懷裡，但他們連看都不看我一眼。我認為自己能在那裡賺很多錢，可是我現在卻跟我離家時一樣貧窮。我這下子感到害怕了，我可能永遠都無法爬上這階

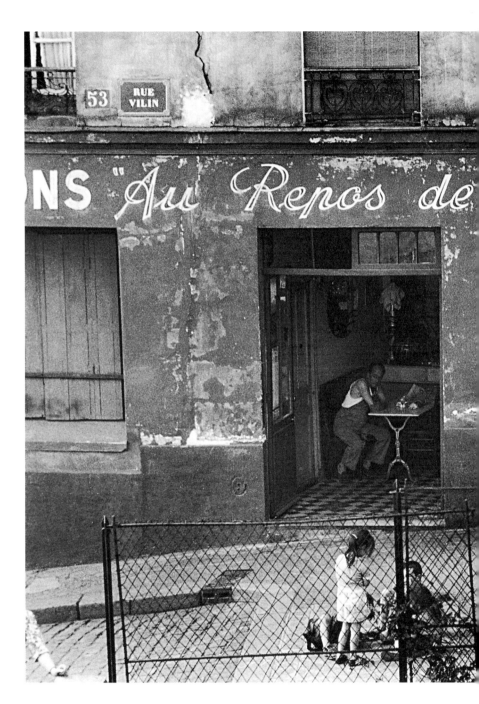

梯回到家，這真是場災難啊，我真的應該留在那裡別回來的。」

然後，前幾年，我在馬侯金納廳（la Maroquinerie）⑫有一場面對面會談。在現場我針對自己的幾張照片評論，這張照片為其中一張，而觀眾中有名男子怯怯地舉起手來，跟我說我的劇本完全不對，因為這個男人是他父親：他從沒離開過他母親，而他行李箱中是香水瓶上那些受損的金屬小零件，他得修理它們，因為那是他的職業。他其實並沒有遠行，因為他只是走下這道階梯去收取那些需要修理的物件，然後拿到那一區中他的工作坊裡修復。

⑩ 維朗街街位在巴黎第二十區。而這道階梯曾在許多法國知名電影中出現過。

⑪ 瓦爾帕萊索為智利的第六大城，也是最大的海港。

⑫ 馬侯金納廳為巴黎第二十區中的展演廳。

044

古老的室內市場，塞薩洛尼基⑬ 一九九二年

Vieux marché couvert, Thessalonique

那一天，我在塞薩洛尼基，想看看一個市場；況且我一向對於發現新市場很有興趣，任何一個地方的市場我都喜歡。當地的法國文化中心（l'Institut français）為我辦了一場展覽，而文化中心的主任建議我去造訪老市場。我立刻就愛上了這些小店跟小酒館的氣氛，他們形塑了市場有遮蔽的室內部分。這裡也有迷你小攤，人們在攤子上只喝希臘茴香酒（ouzo），或是吃小菜拼盤（mezzé）⑭。市場的另一邊則是露天開放的部分，商販們賣水果、蔬菜、魚、新鮮香草或是香料。這個市場叫做「摩地雅農」（Modiano），這是薩洛尼卡（Salonique）⑮最古老的猶太人家的姓名。在這個時候，我抬起頭注意到一個看板：「貝特羅斯的餐廳」（Chez Petros）。嗯，有何不可！我走進餐廳裡，裡面有股很快活的氣氛，我立刻就想坐下來；於是我跟自己說，就在這

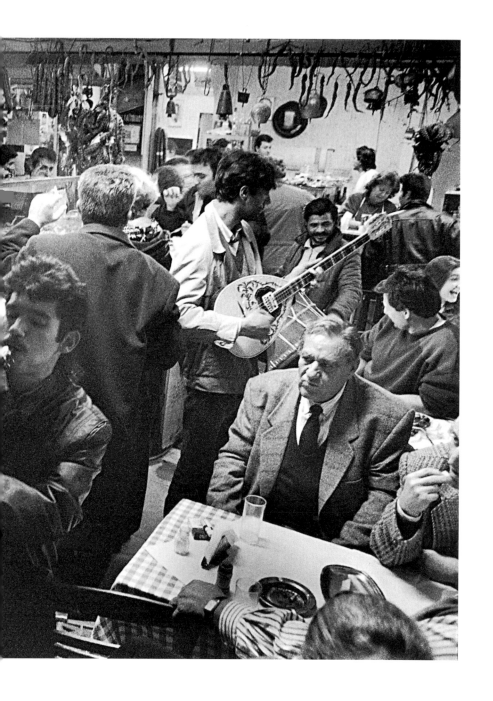

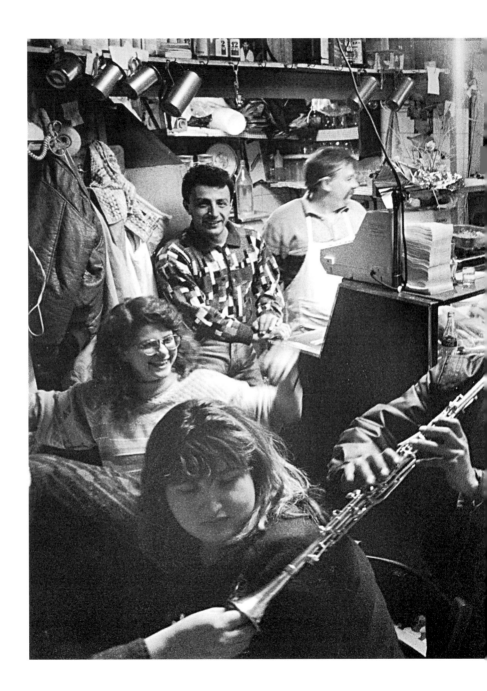

裡午餐好了！我看了看時間，選了一張角落裡的小桌子，然後去打電話給這位建議我

逛市場的朋友，跟她說到這裡來跟我碰面：「趕快來，這裡有一種讓人意外的生動感」。

我跟她說這是進到市場裡第三家小店，她對我的發現感到興味盎然。而就在我跟她講

電話的同時，兩名音樂家進到店裡，在顧客間穿梭，接著開始演奏起節奏非常快速的

音樂。於是我拿起相機，爬到桌子上，拍下這張照片。幾分鐘之後，年輕人開始在桌

子間跳起舞來，我仍記得那段旋律，那真是個非常開心的時刻。

⑬ 塞薩洛尼基位在愛琴海北邊的賽爾麥灣裡，是希臘北部的海港城市，也是希臘的第二大城。

⑭ 小菜拼盤（Thessalonique）是一種地中海地區的餐飲形態。一般來說綜合了十幾種小菜，且同時上菜。而在特殊場合，例如婚禮，可能會有上百種小菜。

⑮ 薩洛尼卡是塞薩洛尼基的舊名，直到第二次世界大戰前，許多羅馬尼奧猶太人（猶太人的一個分支）住在這個城市裡。

048

在瓦爾摩海爾 ⑯ 玩滑翔翼 一九九二年

En parapente à Valmorel

那一天，藏著一個祕密。我當年八十二歲，於是我跟自己說，要是我真的這一次去山上，想必這是我最後一次滑雪了。我注意到在聖誕節的廣告中，有人稱許瓦爾摩海爾這個小鎮，廣告中指出鎮上的滑雪場，剛由一群年輕建築師建造完成，不僅有著當地風格，且沒有扭曲改變阿爾卑斯山區的傳統特色。此外，這裡確實沒有任何像在阿爾克（Arcs）⑰，或其他冬季運動知名場所的那些高樓。這裡只有用漂亮的建材：木頭、石頭以及石板屋頂建造的小屋。我被這個鎮上的新氣象，以及夾雜著的傳統氛圍給吸引，於是我去了那裡，度假一星期。

我一到當地，就把行李放到旅館，然後來到提供滑雪課程的辦公室，看看到底該

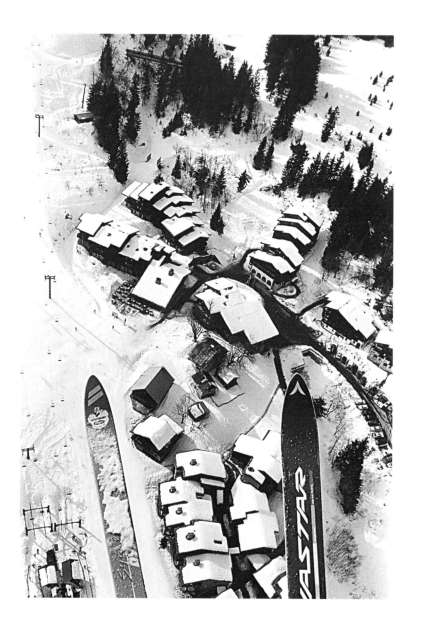

怎麼做。我想登記上課，因為我已經很久沒滑雪了，而我絕對不想浪費掉這一天。我自忖自己只有一星期的時間，所以真的需要一些課來讓我的腿熟悉滑雪的一切。

我仍清楚記得那個時候所發生的一切。我走向那間辦公室，走著走著，然後非常驚訝地看到天空中兩架滑翔翼，上面掛著兩個人。我走進滑雪課程辦公室，問工作人員：「女士您好，那兩個掛在滑翔翼上的人是怎麼回事？」「嗯，我們替那些有興趣的人安排滑翔翼初體驗課程。」於是我跟她說：「您幫我登記，我明天開始上課。」

我真的很想嘗試，想要了解在那種飛翔狀態中身體有什麼感受。我飛了三次滑翔翼，當然我都帶著自己的相機。事實上，即使在這樣的飛翔體驗裡，我的相機從沒離開過我。因為我沒有理由把相機放掉。

這張照片上有些奇怪的東西⋯⋯我們注意到兩隻不同的滑雪板。情況是，在開始往下跳時，我們跟教練綁在一起，學生的背靠著教練的腹部，於是學生的滑雪板在教練

的滑雪板中間。所以這張照片裡分別有我們兩個人的右腳滑雪板，兩隻左腳滑雪板則在鏡頭外。

我很喜愛生命裡所有讓我跳出例行公事的事物，這是真的。而這一天，我並沒有因此放棄去上複習滑雪動作的課，而且真的很高興能夠再次滑雪，甚至可以說沒碰到什麼困難……因為自己顯然沒有冒任何風險。

⑯ 瓦爾摩海爾（Valmorel），為法國阿爾卑斯山區一個知名的滑雪場。

⑰ 位在奧弗涅—羅訥—阿爾卑斯（Auvergne-Rhône-Alpes）大區薩瓦省塔朗泰斯山谷（Tartenaise）中的滑雪區。

夏日之戀 ⑱ 一九四七年

Jules et Jim

那一天，我想應該是個星期天，或者可能是星期六，這一次我不太確定，不論如何，就是我又去了馬恩河畔（la Marne）⑲散步。在法國得到解放（la Libération）⑳後沒多久，許多人跟我說過這個很時髦的地方，人們會在週末時來這裡，到一家能跳舞的咖啡館裡吃薯條跟淡菜，或者是在附近野餐，甚至是跳舞，就像在「傑捷內咖啡」（Chez Gégène）或是「馬克斯咖啡」（Chez Maxe）那樣。一九四七年，我們在河岸邊仍能看到許多這樣的咖啡舞廳。事實上，我就是從這時候開始拍了不少關於這個主題的照片，並對這種自由，這種重新找回生活樂趣的氣氛越來越感興趣。很直接，很簡單。我經常回到那裡。那無疑是個星期天，至少我記得天氣不太好，因此有點擔心，心想或許我這一次白跑了一趟。

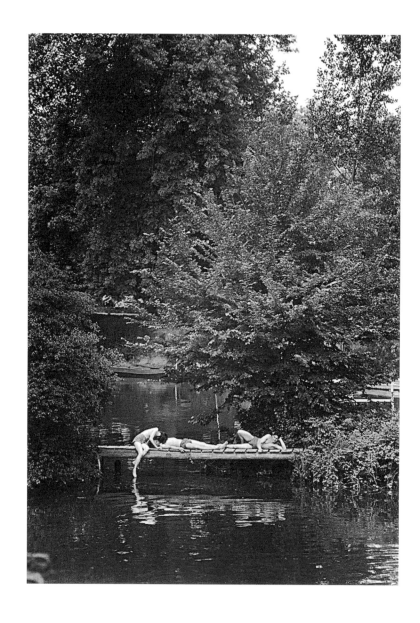

於是我開始走路，有點不開心，並沒有什麼特別的期待。突然間，在尚皮尼（Champigny）[21]，我看到這段連接兩個小島間的小橋上，這三個年輕人：兩個男孩跟一個女孩。這個女孩微微往前傾身向其中一個男孩，要給他一個吻。我認為這真是太美了，於是拍了一張照片。就像是一個小童話，或是一個小故事。像是出現在夢裡的身軀，他們就只是出現在那裡，三個人一起，非常完美且和諧，四周則是濃密的樹林。

這張照片還滿常重複地出現在雜誌裡，對我來說就像是先行品嘗了楚浮的《夏日之戀》，這部電影是幾年後才上映的。一個女孩與兩個男孩的故事，他們有些紊亂的人生，珍妮・摩露（Jeanne Moreau）[22]的高雅，以及在他們三人之間流轉的情感。我腦子裡仍哼唱著雷茲凡尼（Rezvani）的歌。出現在眼前的則是電影中那個女孩，手上戴滿戒指，手腕上滿是手鍊……在捕捉這個畫面時，基本上可說我或許在這部片上映之前就拍出了某些東西，算是一種預感？有時候會發生這種事。

⑱ 原文為「Jules et Jim」，與楚浮一九六二年的電影《夏日之戀》原名相同。

⑲ 馬恩河位在巴黎盆地東邊，長達五百一十四公里左右，目前是法國最大的一條河川，是塞納河的主要支流。

⑳ 一九四四年六月聯軍登陸諾曼地後，將法國各地逐漸從德軍佔領下解放。

㉑ 該城市的全名為「馬恩河畔的尚皮尼」（Champigny-sur-Marne），屬於法蘭西島大區，馬恩河谷省的一個市鎮。位在巴黎的東邊郊區。

㉒ 全名為Serge Rezvani，為伊朗裔法籍作家、作曲家與歌者。《夏日之戀》一片中由珍妮‧摩露演唱的名曲〈生命的漩渦〉（Le Tourbillon de la Vie）即為他的創作。

戰俘回歸 一九四五年春天

Le retour des prisonniers, printemps

那一天，我在巴黎的東站（gare de l'Est）㉓，替法國國家鐵路公司（SNCF）進行一項報導。那些法國戰俘剛到，瘦弱的身軀，滿臉的疲憊，我在滿是人潮的車站裡走著，身邊有一種充滿混亂與希望，卻讓人很不安的氣氛。突然間，這名護士的行止讓我感到震驚，她應該在跟一名或許在運送期間照顧過的戰俘道別，於是我目睹了他們的分離。我心想這名戰俘來到巴黎，很可能有人在等他，一個甚至可能等他等了很久的人。

不過我並不是真的知道這一點，我想像、揣測、跟聯想，我讓自己的夢想四溢。但當我洗照片並看到這張照片時，我感到困擾，因為在這名女人臉上有著非常讓人感動的表情，彷彿兩人之間有什麼，卻表達得很拘謹。

不過這時候，我得承認自己又編撰了一個故事。我跟自己說：要是這個女人在巴黎有個未婚夫，或是她結婚了，如果她先生有一天看到這張照片，他可能也會感到非常困惑，就像我現在有的這種感受。他的妻子表情如此深切，他一定會想像這名戰俘跟她之間有段情，不行，我不能讓這個人承受這樣的打擊。我很確定自己捕捉到了一個祕密。因為我們得考慮的是，從德國邊界到巴黎，那段旅程需要好幾天時間，況且一路上有許多檢查哨，這些火車又慢得不得了，而法國其實是沒多久前才被解放的。

於是我從沒想到要把這張照片交給法國國家鐵路公司，他們想透過這份攝影報導證明他們花了很多力氣運送戰俘。我不停地跟自己說：不行，不行，我不該把這張照片呈現在大眾面前。直到三十年後，我才讓這張照片出現在一本書裡。到這個時候，事情都已經過了這麼久，應該既往不咎了。

我喜愛捉住這些意外的短暫時刻，這讓我覺得似乎發生了什麼事情，卻不知道確

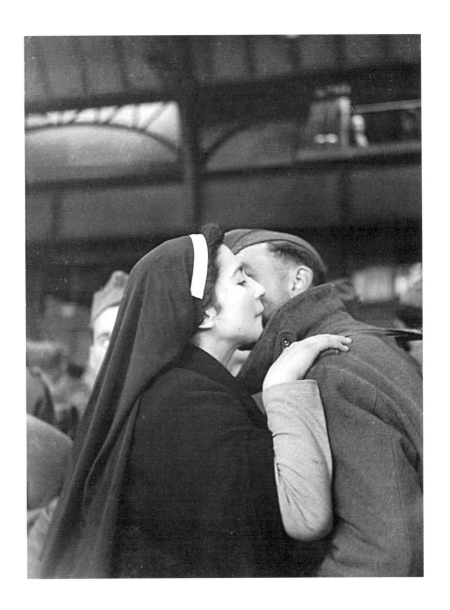

切發生了什麼事，而這些事讓我感到不安──現在想起來，我還是覺得喉頭一熱──

但我不希望這種情緒導致任何的誤會。

㉓ 巴黎北邊的火車站之一。

藝術橋上的情侶　一九五七年

Les Amoureux du Pont des Arts

那一天，是初春，樹上的葉片都還很細小。我在塞納河岸上散步，向來很高興能在河邊散步，且總是帶著我的相機。這一年中，我拍攝了〈巴士底的情侶〉（Les Amoureux de la Bastille）。我還記得自己爬到了圓柱（la Colonne）㉔頂端，因為那裡取得的光線特別漂亮，一種冬季的光線，一月的，很白的光線。我被這樣的光線給指引，且經常如此，於是我拍了自己最好看的照片中的一張，這張照片繞了世界一圈。我喜歡爬到柱子的頂端，被放在明信片上，做成拼圖，印在Ｔ恤上或是製成了海報。我經常這樣做，從這個角度來看，巴黎真是美。我獨自一人，拍了一系列的照片，準備好要回家了。就在這時候我看到了這一對情侶，他們背對著我，看著眼前的風景。就在那個時候，男孩在女伴的額頭上，非常輕柔地覆上一個吻，於是我把他們拍了下

來。我以為這是一對外國情侶，直到一九八八年的一天，我才知道他們在柱子的另一端開了一家咖啡館兼賣香菸，而他們將這張海報裝框掛在他們的店裡。我們變成了朋友，我經常到他們店裡去吃東西。他們是希桐與馬西奈特。事實上，他們是亞維宏人⑳。

在我拍照當時，他們根本無法想到從環繞著柱子的鐵柵欄看出去，人們能夠看到一間小店，而那間小店之後會成為他們的咖啡館。在那時候，他們還只是未婚夫妻。

不過在這個一月天後，又再過了三個月，我又自在地走在河堤上。我現在不得不告訴你們接下來的事了。我注意到一艘小船停在河上，而我的出現，讓這對竟然在這季節坐在船上的情侶感到意外。我拍了兩張照片。第一張照片是那個男孩還沒有親吻女孩子，但正準備這樣做。這是我想要捕捉的時刻，這一瞬間的停頓，讓人想像或許那個女孩不會接受那個親吻。所以我們說她會接受，還是不接受呢？而第二張照片，我在他們真的親吻時按下快門。不過這張在親吻前的照片比較受我青睞，因為那個女孩可能不接受，那是個十分脆弱的動作。在洗照片時，我注意到小船上並沒有船槳：

062

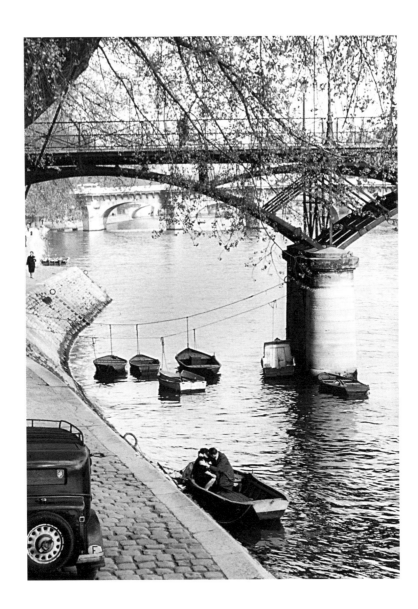

船僅僅是被綁在岸上。他們應該是很快地跳到船上，想與周遭隔絕。在旁邊，我們可以看到一輛老車，後門上掛著備胎，後來已經沒什麼人製造這種車款了，它甚至有個腳踏板。

㉔ 柱子的全名為「七月之柱」（la colonne de Juillet），這個建立在巴士底廣場上的圓柱是為了紀念一八三〇年的七月革命，這是法國繼一七八九年大革命後的第二次革命。

㉕ 亞維宏（Aveyron）是法國西南部的一個省，名字源自其同名河川流經當地。

瑪麗安，在提契諾㉖的一個小鎮 一九六二年

Marie-Anne, dans un village du Tessin

那一天，我決定要在這段跟瑪麗安一起進行的夏季旅程中，找個休憩點。我們開車從瑞士回來，整趟旅程有些顛簸，我們得經過位在馬焦雷湖（Lac Majeur）㉗北邊的提契諾山谷。我們進入提契諾山谷後，每個晚上，依照路上的情況，我們會找地方停下來露營。我看著地圖，然後隨自己的直覺，指出一條小路。我喜歡信任地圖上的隨機。「嗯，這裡，看看，這條小路畫了紅線，看起來不會走得太遠，似乎路的盡頭在這裡，我覺得在這個地方露營不錯，妳覺得怎麼樣？」於是，我們開車，我太太總是任我載著她到處走，她很喜歡這樣的旅行。這條路非常狹窄，有許多岔路，有時候甚至得停到路邊好讓從反方向的來車通過。我非常小心，因為這條路下面就是斷崖，斜度真的非常陡峭。我們可以看到下面奔騰的激流，翡翠綠的水，這是維爾薩斯卡

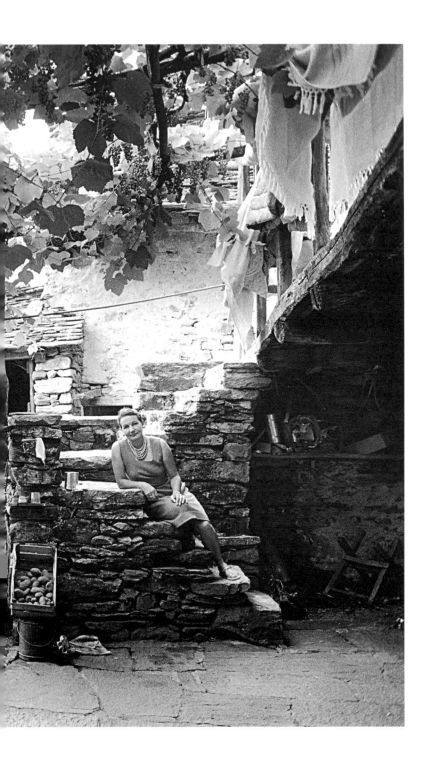

山谷（la vallée du Verzasca）。我開始感到不確定，糟糕了，我們能夠找到那上面露營嗎？這看起來真的杳無人煙。這時間，我們進到了這個偏鄉僻壤的小鎮，名叫梅果夏（Mergoscia）。因為我不會說義大利文，但我得讓別人了解我說的話，於是我說：

「我，法國人。」然後我又說：「露營，露營。」㉘接著我用雙手比劃，做出一個帳篷形狀的手勢。跟我說話的這個女人看著我，用一種非常堅定的語氣回答道：「不行。」她一定感覺到我的意外，親切地用手勢讓我跟她來到一間小郵局。她知道那裡有個郵差會說一點法文。我自我介紹，然後跟她解釋，我們想要在這裡露營過夜。郵差笑了起來，她跟我說：「可是先生，這裡沒辦法露營，你怎麼會想在這裡露營呢？你沒看到那地形嗎？沒有一個地方平坦到能讓你搭帳篷。」

這已經是下午近黃昏了，我想我們得再開下那條路，重新在山谷中找一個新地點。

結果，第一個女人有了個主意。我們跟著她，她領著我們來到一間鄉村房子裡，這是一對老夫妻的家。「他們有幾間房間，但都非常小，不過你們別太挑剔！」

事實上，我們要彎下腰才進得了房間，房門大約是一米五高，而房間裡面，為了換衣服，幾乎要把一隻手臂伸到房間外，真的是小得不得了，而且我們兩個人要睡在一張八十公分寬的床上。這個房間走出去就是露台，這個在二樓的露台環繞屋子一圈。

此外，我們隔天早上就是在這個露台上梳洗的，因為在屋子裡面，我們真的不知道要把水盆放在哪裡。我們到下面的水泉處去汲了一壺水，然後在露台上梳洗。

這對老夫婦人真是很好，讓我們想在這裡再多待一下子。就在我們決定要在這間屋子裡再住一晚時，我突然想要留住一點回憶，於是拍下了瑪麗安。

㉖ 提契諾（Tessin）為瑞士南部的一個州，屬義大利語區。

㉗ 位於義大利西北部，是義大利第二大湖泊，部分湖域位在瑞士境內。

㉘ 作者用法文說：「Moi, français !」之後用英文說：「Camping ! Camping !」

孚日廣場㉙ 一九八五年

Place des Vosges

那一天，孚日廣場的草坪上有許多人。過去這幾天，我在巴黎漫步，因為之後我有一本書，書名是《我的巴黎》（Mon Paris），將由「丹諾艾爾」（Danoël）出版社出版，但需要增添一些新照片讓書顯得更完整。這是個夏季的星期天，天氣非常好，孚日廣場真是個曬太陽的好地方。我停下來看這一家人，男人、女人跟小女孩們的穿著方式既現代又過時，兩個小女孩看起來就是乖巧的好女孩。正是這種混雜的風格吸引了我的注意：滾鐵圈、跳繩、衣服上的蕾絲，還有小女孩的動作。那個男人也是，穿著套頭毛衣跟牛仔褲，這讓我覺得有趣。我認為，他們事實上就是布波族㉚的前身。

這是個讓我聯想到一個鄉間星期天氛圍的景象。有一天，在這個廣場上，我情緒激動地哭了。那是個四月，我跟瑪麗安在一起。一邊是穿廊的拱門，有著爵士音樂家，另

一邊顯然是剛從音樂學院走出來的學生，他們演奏著巴哈的音樂。我心中突然因為這兩種音樂的交會而有種感動。樹上的嫩芽皆長成小葉子，在陽光下閃閃發亮。我眼眶中滿是淚水。當你突然發現這個春天給你的訊息，這個如此青春的時刻……

㉙ 孚日廣場（Place des Vosges），是巴黎最古老的廣場，由亨利四世興建於十七世紀初。位在瑪黑區，最初稱為皇家廣場（Place Royale）。

㉚ 法文為bobos，是bourgeois-bohème一詞的縮寫，直接翻譯為「布爾喬亞－波希米亞」。該用語當初為法國地理學家克里斯多福・貴利（Christophe Guilluy）用來指稱應為法國許多問題負責的法國菁英階層。

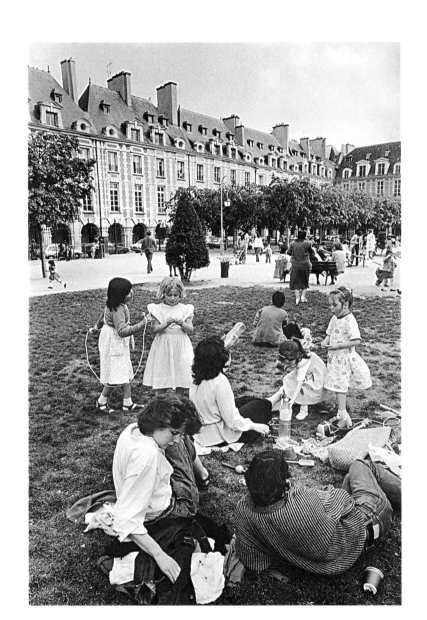

斯帕肯堡，荷蘭 一九五二年

Spakenburg, Hollande

那一天，是一九五二年夏天的某一天。我跟瑪麗安，我們繼續進行在荷蘭的長途旅行，造訪那些博物館跟美術館。瑪麗安是畫家，而且荷蘭的繪畫相當吸引她。

我們到了須德海（Zuiderzee）㉛附近，這是一個內海，位在名為斯帕肯堡這個極為典型的小漁港裡。大家都知道荷蘭女人愛乾淨，由於她們的先生經常出外捕魚，於是她們不停地洗衣服。最讓我們驚訝的是，她們洗衣服時竟穿著傳統服飾。我們簡直就像在一幅荷蘭的繪畫裡。每個小漁港都有其特定的服裝。從一個小漁港到另一個小漁港，我們看到的服飾都不同，真是非常漂亮。

人們甚至告訴我，如果她們接受穿著傳統服飾，就能夠獲得減稅；這也適用於男

人。我猜想他們要花費不少工夫來維護這些服裝，因為要一直讓它們保持乾淨無瑕。

不過對那些造訪荷蘭的人，這也是表達尊重的一種方式。

在這片小風景裡，我們感受到海風，這是我現在仍希望能夠感受到的。這是一個日常景象，在風中吹乾的衣物，怎麼看都很優雅，還有那些在風裡飄蕩的床單……而就在這時候，有一個母親，我想她在修理自己孩子的玩具，而另一個母親則領著一個孩子走開，我不知道，或許他已經結束跟他朋友的遊戲……

我想我拍了兩張照片。那個母親正忙碌著，沒看到我。我僅僅是等到孩子們在空間裡佔據一個讓我滿意的位置，通常這是比較困難的地方。這下子，我感到滿意了，於是讓自己靠得很近，約一米五，還是兩米遠的地方。瞬間，由於遠方正曬乾的床單而有了景深。天空灰濛濛，一種特別的灰，這是在這些北方國家裡常有的風景，沒有太陽，但這個剎那很珍貴，幾乎像是永恆。

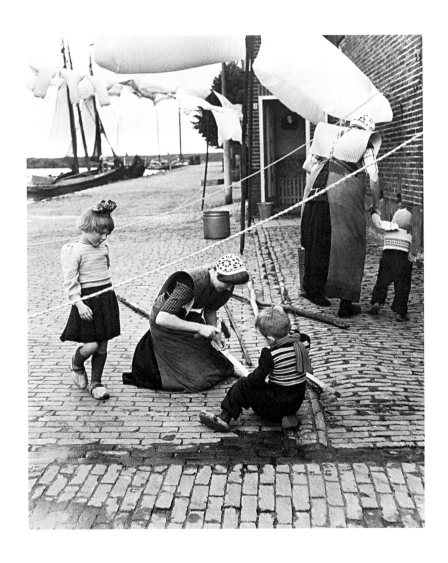

㉛ 位在荷蘭西北部的一個古老海灣，於一九三二年興建封堤後成為一個淡水湖。斯帕肯堡位在須德海的南方。

聖誕節，腳踏車 一九五四年

Noël, La Bicyclette

那一天，就像每一年聖誕節前的這一週，我去閒逛，永遠都是在那些百貨公司的櫥窗附近。我喜歡在那些玩具前看到這些小孩子，他們的驚喜，而他們的父母也同樣驚訝；節慶到來，附近的街道中都瀰漫著一股特殊的氣氛。這是一九五四年的十二月中，我來到奧斯曼大道上，在這個孩童腳踏車攤的中間，我目睹了這個微妙的景象，它立刻感動了我。這看上去就像日常景象，非常簡單：一個爸爸，跟他的女兒，站在腳踏車前。現在，如果我們仔細看，我們看到那個爸爸衣著襤褸，他應該是決定帶著女兒好給她買個小禮物，但是我們感受到，似乎對他來說要找到一件好禮物不太容易。

而這個小女孩，她臉上的表情以及她看著腳踏車的眼神，我們可以說她全心全意地想要那輛腳踏車，但同時，她又拒絕想要那輛車，因為她知道自己永遠都無法得到那輛

腳踏車。看到她的表情真是讓人心酸，如此地溫柔，如此地謙卑，她已經知道她的禮物不會是一輛腳踏車。一輛腳踏車，太貴了。這個卑微的景象讓我感動，這跟我在聖誕節拍的，在櫥窗前拍的其他照片不同，其他的都很歡樂。此外，幾乎也是在這一個星期，我在皇家宮殿（Palais-Royal）地鐵站附近的人群中拍了〈孤獨的男人〉（l'Homme seul）那張照片，他站在羅浮宮的商店前面。這是張至今仍很讓我著迷的照片，因為在一群快樂且忙碌的人群中，這個男人的面孔出現了幾秒鐘，時間很短，卻足以讓我拍下那張照片。在那之前，他並不存在。在那之後，他完全消失了。這個男人的出現對我來說仍是個謎。這張悲傷的臉，跟其他人完全不同，卻在他們當中，跟他們在一起。

他彷彿是從一個盒子裡跳出來的魔鬼。

聖路易島 一九六一年七月十四日[32]

Île Saint-Louis, juillet

那一天，我爬上一張凳子，為的是能看到這場小舞會的整個場景。以往七月十四日，巴黎的街上到處充滿著歡樂氣氛，但這變得越來越少見。當時在聖路易島上，這種節日氣氛尤其驚人，而且在六〇年代，人們非常時興在這裡相約慶賀。我想在遠方能夠看到的應該是聖哲維教堂（l'église Saint-Gervais）[33] 的一個塔樓，它就位在羅浮宮後面。我們位在聖路易島的尖端，從這裡可以看到聖母院，河岸就環繞著這間屋子。

[32] 七月十四日為法國國慶日。

[33] 位在巴黎第四區，在巴黎市政廳的東邊。

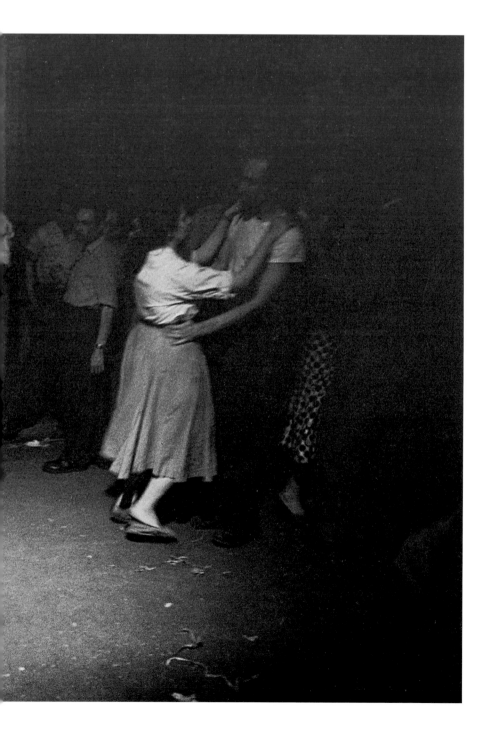

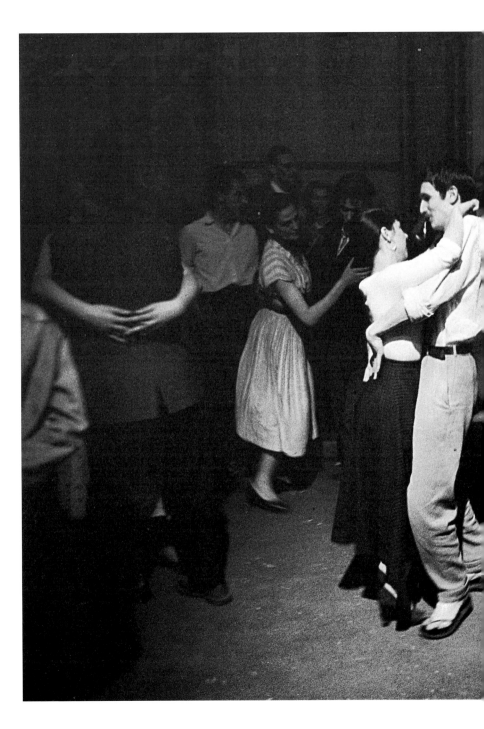

迦納特街 一九五五年七月十四日

Rue des Canettes, juillet

那一天，我進到了迦納特街上這間很熱鬧的小酒館，我們從聖蘇比斯街（rue Saint-Sulpice）走過來的話，它就在迦納特街的右邊。這家酒館還存在嗎？這一天也是七月十四日，女老闆放著音樂，客人都離開吧檯到街上跳起舞來。我被這個男孩的優雅給吸引，我記得他們跳著亞瓦（java）⃝34。此外，將手放在年輕女孩的臀部是典型的亞瓦手勢。他們身上僅有著小酒館的光線。而在四周的陰影中，則有其他一對對的男女在跳舞，他們跳著華爾滋，或是亞瓦。我在認識瑪麗安前很常跳舞，但因為她不跳舞，所以我也不跳了。不過，她很能走路。

這天夜裡，巴黎很熱。

⃝34 亞瓦是一種有風笛或手風琴演奏的平民舞會中的舞蹈，一九一〇年出現在巴黎，接著逐漸在巴黎的各種平民舞會中風行。

086

在一個頂樓房間裡的裸體 一九四九年

Nu dans une mansarde

那一天，我記得自己走上了法蘭索瓦‧米隆街（rue François Miron）中這棟老屋子的七樓，屋子位在當時算是貧窮的瑪黑區。這是一九四九年，一個美國慈善機構分送物資，給整個歐洲大陸上有需要的家庭。如果我沒記錯的話，那屬於馬歇爾計畫（plan Marshall）㉟的一部分。這個機構要求我陪同他們的一個團隊進行一項小報導。

我們手上有一張要造訪的家戶清單，那些地址都位在貧困的社區裡。我們一起走上這間老建物的樓梯，一打開門，有一家人住在那裡，在一間非常小的屋子裡：父親、母親跟四名年紀在十二到十八歲之間的年輕女孩。於是我開始拍攝那些這個團隊要求我拍的照片，也就是分送物資。但這個團隊很客氣地邀請我跟這一家人喝杯咖啡。那些年輕女孩也跟我們一起坐在桌邊。過了沒多久，我問兩名較年輕的女孩：「妳們或許還在上學吧？」「這是當然的，她們還去上學。」父親回答道。然後我問最年長的女孩：「那

087

妳呢，小姐，妳仍舊在念書嗎？」「沒有，我完成了高中學業，因為我不知道要做什麼，於是透過認識的人介紹，現在擔任雕塑家的模特兒。」「哦，」我跟她說，「妳當雕塑家的模特兒，那麼，妳可以當攝影師的模特兒嗎？」

我問得很直接，同時輪流地看著這個年輕女孩跟她的父母，我不希望造成任何的尷尬。這名年輕女孩回答我：「嗯，我呢，我是沒有問題的。替雕塑家或是您當模特兒，我都可以，當然，要是我的父母同意的話……」

於是我轉身看著她的父母：「你們覺得如何？如果你們同意的話……不論如何，你們不用擔心，我提議在這裡拍照。我會讓門開著，你們可以看到整個過程。」

於是在孩子們的小房間裡，我選擇在一張十分老舊的鐵架小床上，讓這個年輕女孩擺姿勢。我們將這種床稱作「圍欄床」（lit-cage）。人們在晚上將這種床攤開，白天則摺疊放在門後以換取多一點空間。

在青少年時期，我經常到羅浮宮去畫畫。我認為這種跟繪畫的接觸，對我的攝影有很大的幫助。我畫的是運動員的雕塑，以及女性裸體。在我的職業生涯裡，當有機會時，我也拍攝女人跟年輕女孩的裸體。偶爾，是我要求她們，有時候則是對方要求我拍攝。我特別記得一九八一年，在紐約法國文化中心裡，我的攝影展開幕。三名年輕女孩來看我的〈普羅旺斯裸體〉（Nu provençal），隆重地呈現在一張大看板的中間。她們提議要當我的模特兒。我婉轉拒絕了其中一位，因為我實在無法從她身上取得靈感。

不過我受到最大的藝術震撼是看到羅浮宮的小展間裡，專門展出黃金世紀（Siècle d'or）㊱時荷蘭畫家的作品：人們在自己家中、酒館裡的景象、年度慶典、在結冰的運河上溜冰的人等等。畫面上那些有著小窗子的房間裡的明暗對比，這是在林布蘭的一些畫作中能看到的光影表現。布魯赫爾（Bruegel）㊲的畫中那些鄉村節慶時的喜悅，透過各種不同人物表達出來，而他們在空間中的配置不僅簡單且和諧。因此不論是在

089

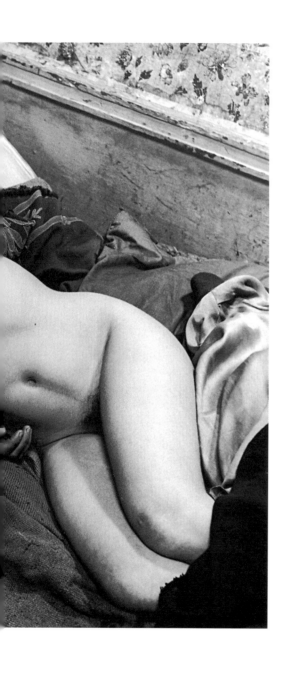

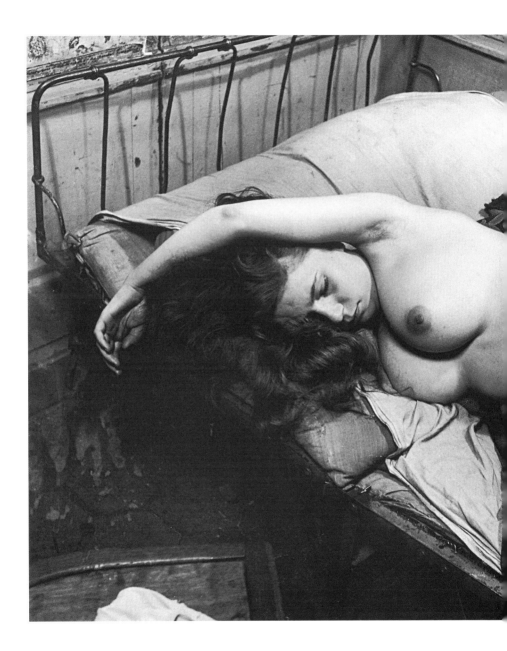

法國還是在其他地方，人們能夠感受到我浸淫在這種藝術中所受的影響，透過那些都市中擁擠的區域，或是農村鄉鎮的影像呈現出來。

㉟ 馬歇爾計畫（plan Marshall）的官方名稱為「歐洲復興計畫」。這是第二次世界大戰結束後，美國對被戰爭破壞的西歐各國進行經濟援助，並協助重建的計畫。

㊱ 荷蘭的黃金世紀指的是一五八四年到一七○二年這段時期，荷蘭當時是世界最強的商業國家。

㊲ 布魯赫爾在這裡指的是擅長描繪鄉間生活的老布魯赫爾（約一五二五—一五六九年），為早期尼德蘭繪畫的重要人物之一，與揚・范艾克（Jan Van Eyck）齊名。

普希金宮 ㊳ 一九八六年

Palais Pouchkine

那一天，我跟羅伯・馬雷（Robert Mallet）在聖彼得堡，當時這個城市名字還是列寧格勒。這是一九八六年，這次的旅行，我首先去了莫斯科，參加由法國─蘇維埃協會籌辦的一個展覽的開幕，展覽中也展出其他藝術家及文人作品。我就是在莫斯科認識了羅伯・馬雷，甚至可以說變成了朋友。他是詩人與作家，而且就在一九六八年發生那些事件㊴之後，擔任巴黎教育局局長，且擔任該職務直到一九八〇年。他隻身旅行，因為他太太無法陪同他。在莫斯科，我們第一次的對話中，基於友善，我跟他說：

「我們為什麼不一起去列寧格勒呢？我自我介紹，我是名攝影師。」而他回答我：「啊，有何不可？你激起了我的好奇，因為我對攝影毫無概念。」「嗯，我們將在一起的這些時光，你可能偶爾會發現我不跟你說話，或是不聽你說話，然後拍攝某些東西。這

樣你一定能夠了解我的工作是什麼了。」

我們因而相約一起造訪位在列寧格勒城外二十公里處的普希金宮。在其中的一個大廳裡，羅伯・馬雷注意到我突然間有些恍神。他看到我往別的地方走，然後看著一位帶著一個小男孩的母親。然後我跟他說：「親愛的朋友，你看著，一定會發生什麼事的，但我們必須等一下，好好看著。」我們當然參觀了這間展廳，包括裡面所有吸引人的裝飾，但我認定這位母親跟她的孩子之間一定會發生什麼事，因為我已經察覺到這個小男孩不耐煩的跡象。事實上，過了沒多久，那個孩子坐了下來，他不想再走了，夠了，他用盡全力抓著他母親的腿，重複地說他要回家，因為她，這位母親眼中淨是普希金宮。我趁這機會拍下了照片。

羅伯・馬雷非常驚訝，他坦承開始了解攝影師的職業是什麼了。這趟旅程是段深厚友誼的開端。我們事後多次相約，都在他位於格拉謝區的家。他確實比我年長許多，但我們的交流極為愉快。

面對這所有的照片，我知道這就是我的生活，我的日常現實，而這就是我。我不是小說家，我無法編造，讓我感興趣的就是出現在我眼前的事物。最困難的地方則是能夠捕捉到這一切。這些照片對我來說並沒有那麼神祕，但它們都讓我再次墜入一個特定的時刻，那種純粹的情感。而我在每張照片前停下來，尋求的就是那些時刻。例如，看著這張照片時，我回憶起自己拍的另一張照片，而那一次是在羅浮宮，幾乎可說是這張照片的姐妹照。或許這張照片的回憶，在我注意到普希金宮的那個孩子時隱隱浮現？那一張照片是在一九六〇年拍的。

㊳ 普希金宮（Palais Pouchkine）現名為凱薩琳宮（Palais Catherine），以俄羅斯女皇凱薩琳大帝（Catherine la Grande）之名來命名。該建築位在聖彼得堡郊外的普希金市，是十八世紀的洛可可風格宮殿，也曾是俄羅斯沙皇的夏宮。

㊴ 一九六八年五月，法國學生掀起學運，緊接著全面性罷工，啟動了大規模的勞工與資方的協議。這是法國二十世紀中最重要的社會運動。

薩達那帕拉之死 一九六○年

La Mort de Sardanapale

那一天，是一九六○年的某一天，在羅浮宮，我發現了這兩個背影。我的相機從不離身。一位母親跟她的小男孩，顯然跟在普希金宮裡的那個孩子同樣年紀。兩個人各有一個語音導覽貼在耳朵邊，他們都很專注地站在德拉克洛瓦的畫作〈薩達那帕拉之死〉[40]前。但我們可以感受到那個小男孩有些不耐煩了，而且無法確定他看得懂這幅畫，他用右腳的鞋跟摩擦著左小腿，不過他仍舊聽著導覽⋯⋯我也感覺到他們是很純真的人，費力地來到羅浮宮，還訂了語音導覽，我心理立刻充滿了柔情；同時卻想像著這個孩子腦中在想的事物，又因此覺得想笑。我隱約地認為他們是西班牙人，但我無法解釋為什麼這麼認為⋯⋯

㊵〈薩達那帕拉之死〉（la Mort de Sardanapale）是法國畫家德拉克洛瓦（Eugène Delacroix）受到拜倫勛爵的劇作：《薩達那帕拉》（英文：Sardanapalus）啟發，完成於一八二七年的知名畫作。畫作歷史背景為七世紀時的亞述王戰爭失利，為了不讓宮殿與財寶落入敵人手中，聚集後宮佳麗與宦官，下令燒毀宮殿以及當中的所有一切。

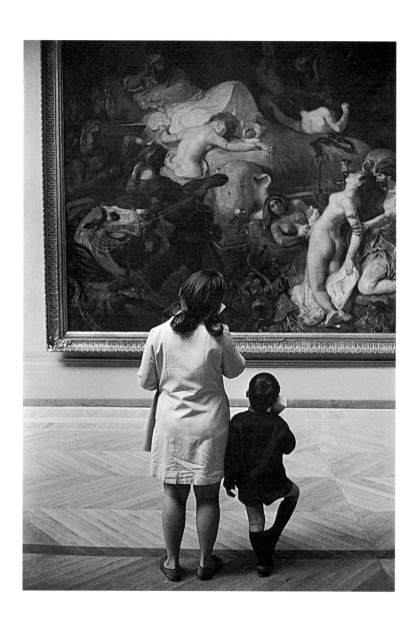

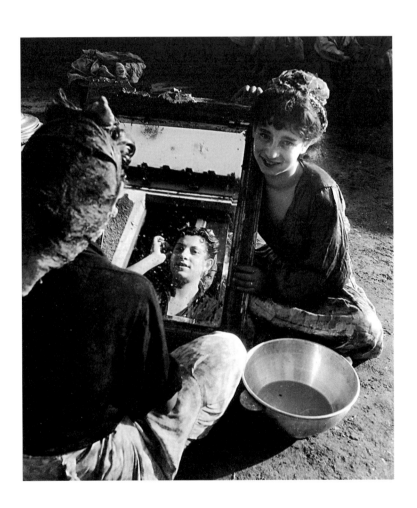

蒙特勒伊 ㊶ 的波希米亞人 一九四五年

Bohémiens à Montreuil

那一天，在那些我想已在這個城市邊緣定居，在蒙特勒伊安頓下來的吉普賽人當中，我碰到了這一群正在梳妝的女孩子，我立刻愛上了她們的動作：其中一個女孩整理或是重新梳理頭髮時，她的朋友替她拿著鏡子。針對這些蒙特勒伊的波希米亞人，我進行了一份長篇報導。他們是鍋碗瓢盆的修補匠，他們替醫院跟附近的居民工作。

這一群當中大約有二十幾個人，我花了許多時間跟他們在一起。這個畫面很宜人，光線也很好。

事實上，在我的攝影師生涯中，我喜愛留住的就是這些完全隨機的時刻。這些時刻知道該如何說故事，比我說的故事好多了。它們表達出我的眼光，我的感受。我的

101

自畫像，就是我的照片。每張照片裡，可能發生了什麼事，也可能什麼都沒發生。我的人生充滿了失望，但也滿溢著喜悅。我只想留住這些喜悅的時刻，並藉此感染其他人。如同人生悄悄地表達對你的認可，感謝你。我們深切地感受到，這跟偶然有很大的關係，因此我們也感謝它。這就是我所謂出乎意料的喜悅。可能是像大頭針的針頭一般，極微不足道的情形。在這個時刻之前，什麼事都沒發生，而在這個時刻之後，事情不會再發生。所以，隨時都要準備好。

古老的防禦工事　一九五三年

Anciennes fortifications

　那一天，在勒普雷聖維（Le Pré-Saint-Gervais）㊷這個巴黎人會來散步的區裡，有一股真的像是五〇年代初期的氣氛。人們仍能夠在這裡看到那些古老防禦工事的遺蹟。

　我大概走到了塞律里埃大道（boulevard Sérurier），那裡之前進行了巴黎近郊的大型工程，這一切應該都是在五〇年代後期開始的。

　這對孩子來說是個理想的地方，是個絕佳的冒險地區：不僅是在鄉間，風景也有許多起伏。在這裡玩警察抓小偷真是很有樂趣！我呢，我從沒在那裡玩過，因為我住在巴黎第九區，靠近蒙馬特山坡的下方。

我記得停在這個地方很長一段時間，等待著什麼事發生。而突然間，我拿定了主意。那裡有個媽媽，帶著兩個小孩，顯然他們住在這一區裡，可能是在塞律里埃大道上或是北柏維勒（Belleville Nord），要不然就是勒普雷聖哲維，總之這一帶附近。眼前還有個單車騎士，他停了下來，在做白日夢。正中間，在迷霧中是龐坦（Pantin）⑬的風車。而這個落單的房子非常奇怪，引人遐想。在我希望出版關於柏維勒以及梅尼蒙當（Ménilmontant）⑭的攝影集時，有一天我把這張照片拿給皮耶‧馬克‧歐蘭（Pierre Mac Orlan）⑮看，我是在一九五三年認識他的。在他人生將盡時，我特意驅車到莫蘭河畔聖西爾（Saint-Cyr-sur-Morin）他住的地方，花了這麼多力氣，就只是為了讓他看我的相片。他跟我說：「羅尼斯，我願意為你寫序，我對你的照片有興趣。」

於是我很自然地拿給他許多我在這個地區中拍的照片，而看到這一張時，他跟我說：「這間屋子真奇怪，彷彿是愛倫‧坡的〈厄舍府〉（la maison Usher）⑯。」這個屋子確實詭異，單獨地坐落在那裡，像個崗哨。我們可以想像那裡發生了不少可怕的事情。

㊷ 大巴黎區中的一個城市，離巴黎僅五公里。

㊸ 巴黎東北部郊區的一個城市，亦屬於大巴黎區。

㊹ 巴黎第二十區中的一個區。

㊺ 為法國作家與詩人。

㊻ 完整的書名為《厄舍府的沒落》（英文：The Fall of the House of Usher），為美國作家愛倫・坡知名的短篇小說之一。故事描繪厄舍府中的雙胞胎兄妹患疾，行為舉止特異，進而雙雙離世。他們住的屋子接著崩毀，沉入山中湖泊。

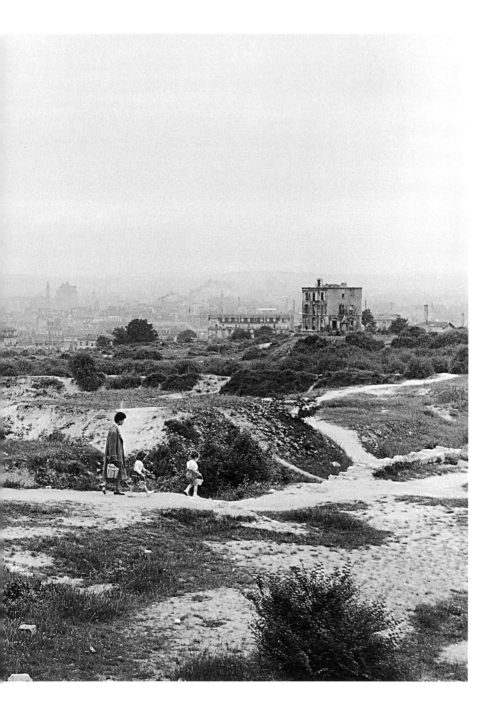

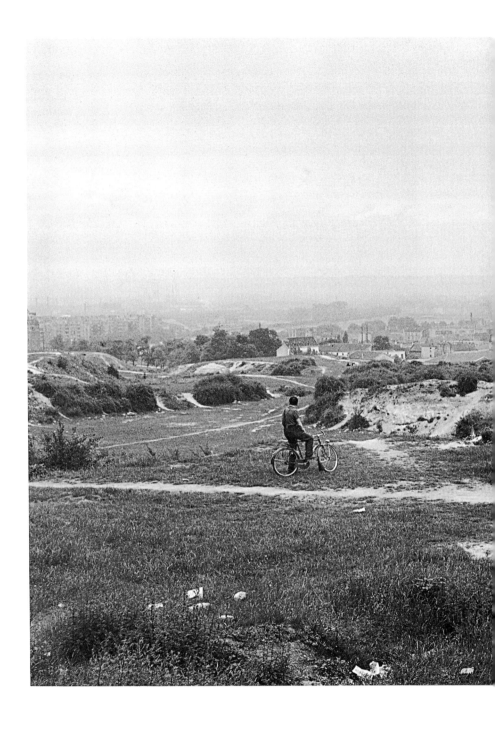

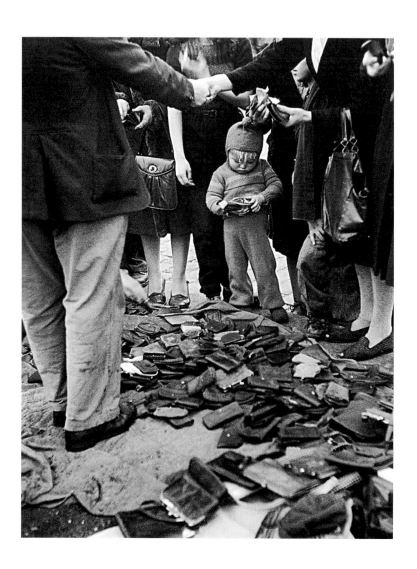

跳蚤市場，凡夫門 ㊼ 一九四七年

Puces, Porte de Vanves

那一天，跟瑪麗安去跳蚤市場逛了一圈，我們在週六或週日時經常這樣做。我們剛結婚一年，當時住在巴黎第十五區。到這裡來挑東西是種樂趣，買兩三件物品，有些有用，有些則純粹用來欣賞。我們才經歷法國解放沒多久，國內到處仍然沸沸揚揚，尤其是勞工界。在這同時，人們對影像也有一種渴望。大家重新找回自由，但糧票依然存在，照明跟暖氣的問題也尚未解決。我站在人行道邊上，一個男人在地上打開了包布，販售二手的零錢包。剛完成一項買賣：兩隻手臂伸直出去，兩隻手交換了鈔票，好了，賣掉了。在這個成人景象下方，有個小男孩很認真地把玩著一個零錢包，他把錢包打開，彎摺它，翻轉它，他似乎在說：「一個零錢包到底該怎麼用呢？這有什麼用啊？」對我來說，他正親身經歷生活中的學習。我很快就感受到自己想在這一瞬間，

109

把所有這一切都拍攝下來。他默默地提出這些問題，而他頭上則是交換鈔票的聲音，大人的聲音，遠方人潮的聲音，或許還有街頭樂團，甚至是酒館裡手風琴手演奏的聲音。

凡夫門（Porte de Vanves），巴黎市南邊十四區中的一個重要城門，週六與週日早上在附近的大道上有跳蚤市場。

賣薯條的女孩　一九四六年

Les marchandes de frites

那一天，我剛完成關於巴爾塔堂（les Halles Baltard），也就是巴黎大堂[48]的報導。

我對這一區很有興趣，於是隨自己高興，就這樣繼續閒逛。這是正午，我來到朗布托街（rue Rambuteau）[49]，立刻被這兩個女孩的優雅給吸引。她們只是賣薯條，在跟一名客人講話，那個客人必然在跟她們開玩笑。我很自然地，完全隨興地拍了這張照片。

四周有很多人，兩個既漂亮又和善的女孩，激起了客人的熱情。這是一九四六年，法國解放才剛過一年，巴黎人過著一段樂觀且積極的時期，就是這張照片所表現出來的氛圍。她們的魅力，她們的笑容還有那股俏皮，在在都是人們喜愛的這個巴黎：有生氣，有活力，又有趣。我拍照拍了四分之三個世紀，第一批照片是在一九二六年拍的，然後一直工作到二〇〇二年。在戰爭期間我停止工作，

111

那段時間我在法國南部。在那裡，除了幾張文生（Vincent）㊿的照片，加上一系列賈克·普維（Jacques Prévert）�51的肖像外，我沒有拍攝其他照片。賈克在一九四一年過渡到一九四二年的這一天，邀請我們到他住的地方盧河畔圖雷特（Tourrettes-sur-Loup）�52共度新年。

但我也喜愛那一個新的巴黎，自有其魅力：雪鐵龍公園（le parc Citroën）�53、貝西公園（le parc de Bercy）�54跟綠蔭步道（coulée verte）�55，還有其他美麗的建築創作。

㊽ 十九世紀末由建築師維克多·巴爾塔（Victor Baltard）興建，為巴黎市中心最大的蔬果魚肉批發市場，但於一九六九年搬遷到巴黎南方十三公里外，成為宏吉斯國際市場（marché international de Rungis）。現稱為巴黎大堂（les Halles）已改建成商場。

㊾ 位在巴黎大堂東邊的一條街，步行七至八分鐘。

㊿ 瑪麗安的兒子。

112

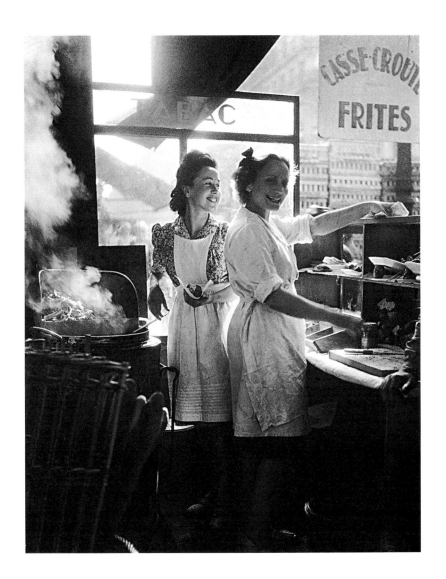

㉛ 一九〇〇─一九七七年，法國詩人與劇作家。

㉜ 位在普羅旺斯─阿爾卑斯山─蔚藍海岸大區中的一個城市，在尼斯西北邊三十公里左右。

㊾ 位在巴黎第十五區，原為雪鐵龍工廠，於一九九二年開放為市民公園。

㊿ 位在巴黎第十二區，由三個花園組成的公園。該地原為貝西倉庫：酒商們在此存放與批發酒跟烈酒。

㊻ 位在巴黎第十二區中約四點五公里長的綠蔭步道，於一九九三年完成，原為巴黎市東邊的鐵道區。

午睡，戈爾德 ⑤ 一九四九年

La sieste, Gordes

那一天，是我們第二次在戈爾德度過夏天的某一天。在這個我們於一九四七年復活節時買下的廢墟裡，瑪麗安在一張沙灘椅上午睡。在旁邊的文生，手裡有個小玩具。

前一個夏天，我記得我們仍然用蠟燭跟油燈來照明，而且需要去噴泉那裡汲水。

而也是在這個夏天，我拍了〈普羅旺斯裸體〉（Nu provençal）。瑪麗安在梳洗，那樣地優雅，我就很自然地、一時興起地把她拍了下來。我記得自己準備好要下去到那個我已經拍了〈普羅旺斯裸體〉的房間，突然間，我被這一刻的那種平靜給攫取，下午時間中一個分割出來的區塊。她的美，簡直高雅極了。我們把我們的貓從巴黎帶到這裡，牠睡在瑪莉安的腿上。我在樓梯上方，從這裡仍舊看得到地面破敗的狀態。

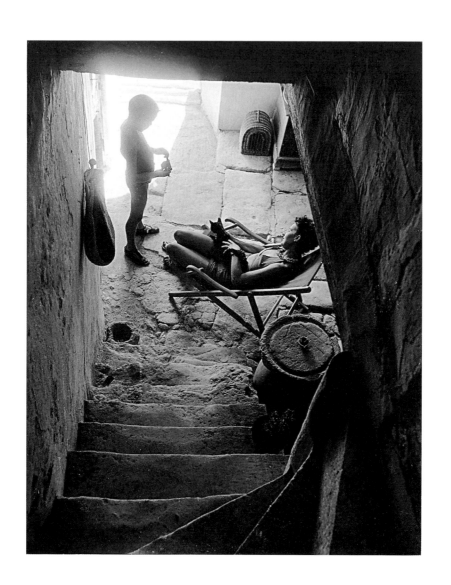

那些不平的地板破壞了我們所有的家具，而且我們坐在椅子上，一隻腳永遠都掛在空中，離地面兩公分，因此我們隔年讓人用磁磚重鋪了地面層。

就是在戈爾德，在這同一個夏天，我碰到了安德烈‧洛特（André Lhote）[57]。認識他對我們來說非常重要，因為我們的夏天就此被改變了。

我們所有的假期都是在這間屋子裡度過的，但我失去瑪麗安後，就把它賣了。我真的很喜歡夏天這些時刻。就在樓梯下方，有這個古老的油罐，我們放了些東西在裡面，一些毛織品，尤其是圍巾跟手套，這樣能避免蛀蟲，因此我們冬天來的時候這些用品仍完好無缺。而那裡，在屋子的一角，則是貓的籃子。

⑤⑥ 戈爾德（Gordes），位在普羅旺斯—阿爾卑斯山—蔚藍海岸大區中的一個城市，在亞維農東邊約四十多公里。

⑤⑦ 法國畫家、雕刻家，並且是立體畫派運動的代表人物之一。

在小山丘上的貓，戈爾德 一九五一年

Le chat dans la colline, Gordes

那一天，又有一件關於貓的事，讓我有些困惑。在我們的房子對面，有一個小小的灌木叢丘陵。一切都很野生，看起來完全是無人之境，也沒有道路。我到那裡去散步，就是想看看是否有條小徑，或是有人走過的痕跡。我也想替我們的房子拍幾張照片，從較遠的地方，拍正面。我尋找一個畫面，看著那些樹叢，它們非常緊密，很和諧。就在這時候我聽到身邊有個小聲音，可能是被壓斷的樹枝，但這幾乎是不可能的。

於是，我非常緩慢地回過身，為的是不要嚇跑了我可能會看到的小動物，我不知道是什麼動物……然後我看到這隻貓看著我。顯然這時候我得很小心：一個突然的動作，牠就跑走了。我的相機掛在肩膀上，都設定好了，我沒有什麼需要擔心的。我剛才拍了差不多這個距離的照片。我用一隻手把相機拿起，沒有動我身體其他部分，然後我

聽憑自己沒將眼睛看著觀景窗就拍了這張照片。

看上去簡直就像一張地毯，我什麼都沒改，但是當我把這張照片放大時，把旁邊的地方添亮一些，因為太暗了。我希望最暗的部分是那隻貓。

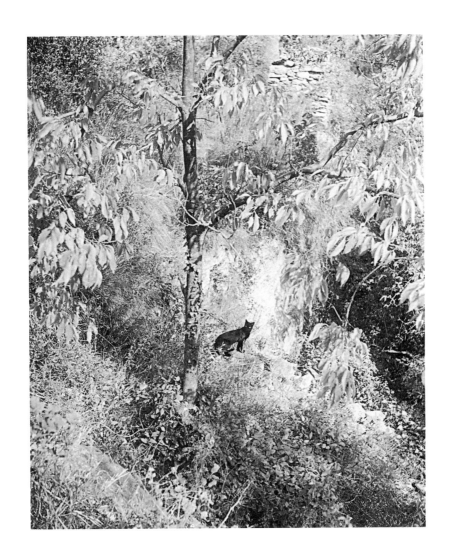

汲水，戈爾德 一九四八年

La corvée d'eau, Gordes

那一天，早上，我們到噴泉那裡汲水。這是一九四八年夏天，我們在戈爾德度假還沒幾年。我在巴黎的克里尼昂庫爾（Clignancourt）跳蚤市場找到這個很有意思的推車，外加一個桶子。而為了汲水，我讓人在桶子下方焊了一個水龍頭，任誰都看得到。這很實用，我在上面放了一個漏斗，然後每天早上到噴泉那裡，用一個橡膠瓶把桶子灌滿水。文生呢，左手拿著一個水瓶，另一隻手裡則拿著帆布做成的小沙灘水桶。裝備這麼齊全，我們就有一整天可用的水，大約六十公升。這比我們需要的多得多，尤其是我都在洗衣槽裡梳洗。

123

一日皇后 一九四九年

La reine d'un jour

那一天，我跟著大家所稱的「一日皇后」拍攝了一整天。這是一九四九年，一個廣播電台節目，它們提供機會給一個想要扮演這個角色的人。事實上，對扮演這個角色的人來說，這真是非常愉快。一整天裡，她的行程滿檔。帶她去一間知名的美容院，到巴黎不同的區裡閒逛，然後要她做個簡短有趣的表演。到了中午，當然去的是好餐廳。下午，一輛勞斯萊斯等著她，車上的司機載她逛巴黎。我記得就在這時候跟她說：「現在，女士，妳一定要做出表現妳當這個一日皇后最愉快的表情。」

於是我拍下了這張照片。她身後是一大片藍天，這是一個非常自由的人，完全浸淫在角色中，且毫無保留地體驗著自己的美夢。

125

休息時間　一九四五年

La pause

des resquilleurs）

那一天，我在一部二流電影的拍片現場，該片的片名為《無賴之王》（Le Roi des resquilleurs）。應一家雜誌要求，我將進行一系列報導。這是部喜劇片，所有的場景都是在攝影棚內拍的：我很喜歡看這些排練，以及拍片的過程，有非常多的細節要注意。然後有這個休息時間。我記得這個地方很冷，當時是一九四五年，暖氣並不普遍。我很意外的是這些女孩剛拍完一個景，但為了保暖，於是她們環繞著這些照明燈。那些燈泡非常燙，卻是唯一的熱源。在等待拍片的時候，她們站在這些燈箱前面。那個畫面既平常，又具神祕感，我忍不住捕捉了那個鏡頭。這道光線看起來甚至有些讓人擔心，究竟這是什麼年代呢？

博凱爾人的穿著 一九七六年

L'habillage des Beaucairoises

那一天，是七月的某一天，靠近二十一號，我在博凱爾（Beaucaire）[58]，這裡的人們以傳統方式慶祝聖瑪德蓮日（Sainte-Madeleine）[59]。

我這一整年都在亞維農的美術學院教課，所以我們住在沃克呂茲（Vaucluse）[60]。在我的學生當中，有一對雙胞胎姐妹非常有趣。我們經常在課後聊天，尤其是到了六月底，這時候大家都開始顯得有些懶散。一天早上，她們問我是否會去度假，是不是有確切的計畫。我說我們顯然會留在這一個地區，因此能造訪並認識一些地方。

「妳們呢？」「嗯，我們啊，我們還不太確定，不過我們知道的是……事實上，我必須跟您說，羅尼斯先生，我們是博凱爾人，我們才剛被選上作為博凱爾年度慶典

的皇后。如果您願意的話，我請您在慶典的那一天，到我們家來午餐。我已經告知我們的父母，他們完全同意。您來家裡午餐，這樣，下午的時候，羅尼斯先生，您可以觀賞慶典，我姐姐跟我，我們會穿著跟阿萊城人（Arlésiennes）⑥一樣的服飾去慶典。」

想當然耳，我毫不遲疑地接受了她們的邀請，感到既高興又感動。她們著裝時，我的相機出了問題。「羅尼斯先生，沒關係，我們也有一台。」於是我用她們的相機拍了這張照片。接下來，在近黃昏時，皇后儀式結束後，我們全部一起走去博凱爾的競技場，去看徒手鬥牛，那些鬥牛人非常靈巧且勇敢，在那些公牛被放進競技場時，他們一下子就從牛角上拿下得點標記。這些標記被固定在牛角中間，要取得那些標記很危險，因為這些牛有些野蠻，儘管牠們的牛角上都裝了保護球。要是那些鬥牛人被牛角撞一下，應該是非常痛的。這是個非常好看的比賽，到處色彩繽紛，氣氛非常歡樂。那些鬥牛人不時跳過圍欄，一切都變得非常美。軍樂隊的樂聲顯示慶典涵蓋了整個城鎮。那些街上到處是人潮，而且人們都穿著傳統服飾。這一對雙胞胎姐妹一起騎著一匹高大的

白馬回家：她們是這一天的皇后，博凱爾的皇后。她們很漂亮也很優雅。我真的很喜愛法國南方。

⑤ 位在法國東南方的加爾省，屬於奧客西塔尼大區（Occitanie）的一個城市。

⑤ 在天主教中，七月二十二日是聖瑪德蓮日。

⑥ 位在法國東南方的一個省，屬於普羅旺斯—阿爾卑斯山—蔚藍海岸大區。

⑥ 這是小說與戲劇人物，他們在小說或戲劇中被描繪或被提及，卻不會實際出現。該用語出自亞方斯·都德（Alphonse Daudet）的短篇小說〈阿萊城姑娘〉（l'Arlésienne）。

威尼斯，朱代卡島 ⑥² 一九八一年

Venise, la Giudecca

那一天，我很意外地發現自己站在鏡子前面。我當時在佛圖尼宮（palais Fortuny）⑥³ 進行研習課程，這是威尼斯市政府要求我指導的。我的停留時間是十二天。那些研習人員不是業餘愛好者，而是年輕的專業藝術家，因此我們能夠真正地研討工作。早上，我建議將他們帶來的照片進行評點；下午，我們一起出去拍照。在這段期間，瑪麗安則在威尼斯漫步，帶著她的水粉畫盒，在這個城市裡速寫，畫出各種日常景色。

所以我們每天都去拍新的照片，晚上，一回到家，我們就在沖洗室裡洗照片，很快地檢視我教的內容是否被運用了，然後隔天跟他們分享我的觀察。

這個下午，我建議到威尼斯對面的朱代卡島，那裡有許多的手工藝師傅。我讓他

135

們拍他們想拍的東西，我也拍自己的照片。這個研習營的主題是「報導」。當然，就在這個地毯師傅的作坊前面，我被這樣的偶遇給吸引了。

他正在處理一張路易十五時代的沙發。非常詭異的是，他左邊有個男人像極了布爾維爾（Bourvil）[64]，正看著他工作。我一直都不知道那是他的朋友還是工作夥伴，不重要。讓我驚訝的是，在兩個男人中間，恰巧有面鏡子掛在牆上，而我的倒影就在裡面。

於是我跟自己說，既然我在那裡，就別再動了，然後把三個人都拍下來。這樣我就有了在威尼斯的自拍照。

62　朱代卡島（la Giudecca）為威尼斯潟湖中一個小島之一，也是其中最大的島。

63　為威尼斯聖馬可區中的一個歷史性宮殿，建於十五世紀，為當地的歌德風格建築。二十世紀初成為西班牙服裝設計師馬里亞諾．佛圖尼（Mariano Fortuny）與其妻子的住所。現今為佛圖尼美術館。

64　原名為André Robert Raimbourg，藝名為André Bourvil，一九一七—一九七〇年，為法國演員、諧星與歌手。

安特衛普的閘門 一九五七年

Écluses à Anvers

那一天，我們運氣很好，所有的計畫都銜接良好。我跟瑪麗安受邀到住在安特衛普附近的一個朋友家，他有棟漂亮的房子。我們在那裡時，他提議到須耳德河（Escaut）⑥上遊河。我記得到了有一段，我們得穿越閘門，而我們的船完全地停了下來。不過那個閘門夠大，於是我們就停在那艘平底船旁邊。突然間，意外發生，就在我們船的前方，另一艘船的窗戶裡，出現了這個小女孩，她顯然對那些在窗戶後的外國人興味盎然。她撩起了窗簾，為的是能看清我們，有趣的是那道窗簾在她頭上就像頂寬邊帽。於是，在我的照片上，我根本不需要移動，就一個動作，我有了三個景：下端是那個小女孩，中間是兩名水手正在動作，而上端在岸邊，則是其他的船夫或是閘門管理人員。每個人各自扮演了一個角色，卻集合在一起。我經常從高處拍照，因為這樣能同時看到許

139

多事物。不過我們也能夠把景觀分開，從下面到上面，就像這張照片，各景象之間並沒有干擾，反而讓影像更完整。我其實可以讓它們更有層次些。事實上，我很喜愛音樂，曾想當個作曲家。這個景象讓我清楚憶及在樂譜上看到的，那些不同的旋律，相互重疊。在五線譜上，一段旋律加上其他旋律：在每個五線譜上，總是有某個新東西，之前沒有出現的樂段；這就是整體的和諧成就了整個樂章。一個影像的意義也是這樣來的。

⑥⑤ 荷蘭語為Schelde。該河全長三百五十公里，源自法國，流經比利時，在荷蘭注入北海。

140

汽車工廠 一九五〇年

La forge

那一天，我能夠隨心所欲地在這間工廠裡走動，因為雷諾汽車公司邀請了十幾位法國攝影師來拍攝，以完成一本慶祝工廠五十年的攝影集。我提供了這一張照片，對我來說符合我在工廠中的感受。但我想公司主管認為，這張照片比較像法國作家左拉故事中的悲情工廠，沒有將工廠的現代化表現出來。他們選擇了我另一張照片，雷諾4CV汽車平乏無味的組裝過程。

得了矽肺病的礦工　一九五一年

Le mineur silicosé

那一天，由於我必須針對礦區進行報導，一些朋友帶我去看一名已經退休且得了矽肺病的男人。他住在朗斯（Lens）⑥，且沒有多少日子可活。這些載著我在這個地區中拍照的朋友跟我說，至少應該要呈現這個面向。於是他們開車載我到他家。那個男人住在一樓，坐在窗前看著外頭。他幾乎不再吃東西，只是抽菸，而且菸抽得很凶，一根接著一根地抽。他只有四十七歲，幾個月後就死了。

我其實為他拍了另一張照片，他在他家的外面。而我後來發現這張照片被刊在一份國外刊物上，未經過我同意，加了這一句話：「為勞工界傳福音是可能的嗎？」突然間，這句話變成了一種批判。當我一開始進行這項報導時，就出現了這種照片使用

145

的問題，現在這個問題又出現在我面前。一旦我把我的照片交給圖庫公司，就不再能夠掌控它們的用途了。意外的是，我完全沒想到，自己的照片有這樣的用途，而且我並不同意這種做法。這下子顯然出現了很嚴重的問題。一陣子之後，我離開了這家圖庫公司。之後的十五年，我是完全獨立的攝影師。例如，這張照片是用在針對礦區的報導上，而不是用來支持某個論調。一張照片並不是一塊石頭，不是隨意拿來建構什麼都可以的。。我對於自己影像的使用，有著百分之百的責任。

⑥ 位在法國北邊，上法蘭西大區中的一個城市。曾是加來海峽省（Pas-de-Calais）與北部省（Nord）礦產盆地中主要的都會中心之一。羅浮宮朗斯分館於二〇一二年在該地開幕。

黛芬妮　一九八二年

Daphné

那一天，某個理由讓我拍下這張照片，我完全無力抵抗，也不知道為什麼會這樣。

我們去北伊庇魯斯（Épire du Nord）⑥⑦的山上野餐，這裡靠近阿爾巴尼亞邊境。我在一九八〇年碰到這位希臘攝影師，之後他成為一名摯友。他曾邀請我們到他家住，他跟妻子與兩個孩子住在雅典附近，我們兩年後又回到這個地方。我們在溪邊，天氣非常好。我們天南地北地交談，他們的孩子跟我們在一起，午餐時間就這樣愉快地度過。過了一段時間，我記得感受到孩子們開始有些焦躁，但他們似乎不敢說什麼。小黛芬妮，受夠了一直待在同一個地方，走到她父親的車旁，靠著車子。我一看到這個景象，就覺得內心有種困惑感，於是拿起相機，內在有股力量要我捕捉住這一刻。我站起身，

147

走向這個小女孩，突然間，在按下快門的一剎那，我想到了一九五四年的另一個時刻，是在阿爾薩斯，離這裡很遠。

⑰ 指稱歷史上的伊庇魯斯地區，位在巴爾幹半島西邊，現今屬於阿爾巴尼亞。這是希臘人的用語，因為在該地區有著為數不少的希臘少數民族。

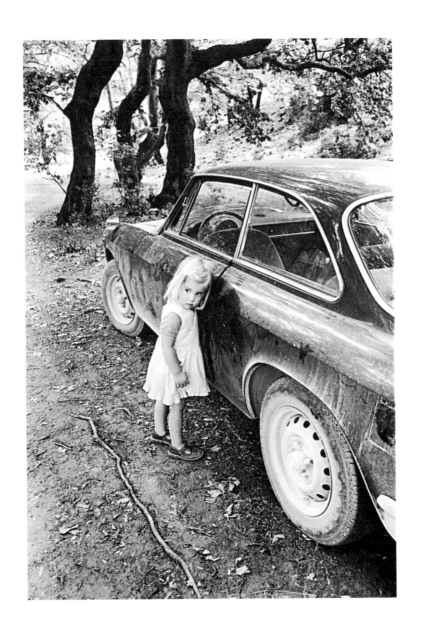

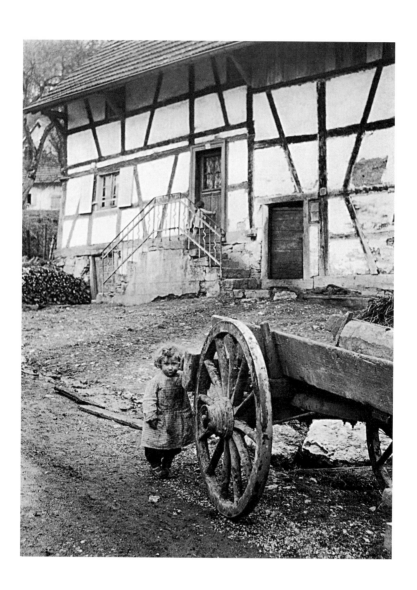

靠著車輪的小女孩，老費雷特 [68]　一九五四年

Petite fille contre les roues, Vieux-Ferrette

那一天，在亞爾薩斯鄉下漫步時，我注意到這個靠著車輪的小女孩。那應是她農人父母的搬運車。我立刻喜歡上她的小心翼翼跟覷膩。三十年後，看著黛芬妮靠著她父親的車，表現出不耐煩時，我立刻想到的是這個小女孩。我們經常做的是聯想。我對自己所有的照片都有印象，它們形成了我的生命網絡。當然，有時候，這些照片會在年歲中相互連結。它們相互呼應，對話，編織各種祕密。而我也屬於這些由許多偶然組成的照片，就像許多其他人一樣。

[68] 老費雷特（Vieux-Ferrette），位在法國東北邊，為上萊茵區的一個城市。

151

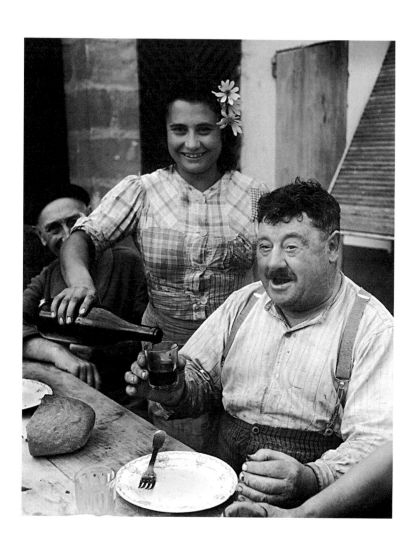

吉宏德[69] 的釀酒師　一九四五年

Le vigneron girondin

那一天，是我第一次跟瑪麗安的父母見面。他們住在吉宏德（Gironde）的一個小鎮。這是一九四五年夏天，當時我三十五歲。

我的岳父，是個很快活且脾氣很好的人，他提議我們去看那一省區裡的一名釀酒師，他們家的餐用酒都由他提供。他說：「你到時候就知道了，他很會釀酒，他的酒非常好。」我們到那裡時已近中午。人們早已開始用餐，但蘭德特（Landrault）很友善地接待我們，來吧，一起喝杯酒！

[69] 位在法國西南邊的一個省。

153

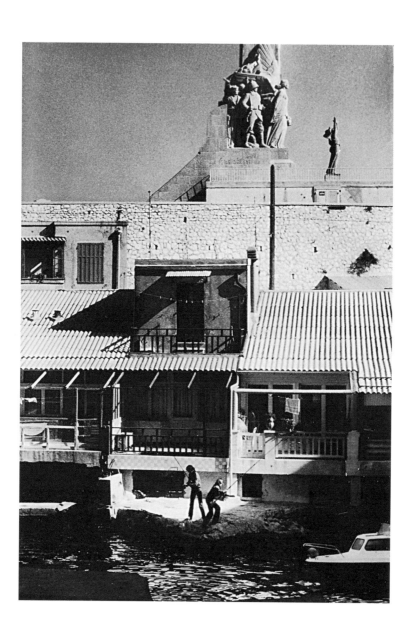

馬賽，沃夫谷 ⑦ 一九八一年

Marseille, le Vallon des Auffes

那一天，我剛結束每兩個星期在馬賽大學科學院教的一門課，當時我們住在索爾格河畔利勒（Isle-sur-la-Sorgue）⑦。這門課的內容是攝影的歷史與技巧。瑪麗安喜歡陪同我一起來，因為我連續教兩天課，她就趁機到各個小酒館裡畫水粉畫速寫。下午四點半左右，我教完課，我們碰面：今天我們去沃夫谷怎麼樣？一到港邊，我就看到這個景象。這兩個孩子在水邊釣魚，在這段形成港灣的一小片海域裡。他們動作誇張，比手畫腳，而在他們頭上的甘迺迪海濱（Corniche）⑦大道上，對照的是一個紀念那些勇敢軍人的紀念碑 ⑦。搭配那些小木屋跟漁夫的房子，整個構圖有種超寫實之感。

155

⑦ 沃夫谷（Vallon des Auffes）位在馬賽市第七區中，一個風景如畫的傳統小漁港。

⑦ 法國東南部的一個城市，屬於普羅旺斯—阿爾卑斯山—蔚藍海岸大區沃克呂茲省。

⑦ 全名為la corniche Kennedy或是corniche du Président-John-Fitzgerald-Kennedy，為馬賽市的一條海濱大道，也是觀光客造訪之地。

⑦ 該紀念碑名為「東方遠征軍英雄紀念碑」（Monument aux héros de l'armée d'Orient et des terres lointaines），紀念第一次大戰期間遠征而獻身的英雄。

玩牌 一九九一年

La partie de tarot

那一天，在茹安維爾勒蓬（Joinville-le-Pont）⑭的這間小酒館裡，突然間有了非比尋常的光線。瑪麗安得了阿茲海默症，到了生命的盡頭。由於她曾是畫家，所以得以住到馬恩河畔諾讓（Nogent-sur-Marne）那裡的「藝術家之家」（Maison des artistes）。直到她辭世前，她都是個很能走路的人。我們每個週末都一起順著馬恩河散步。我們有著確切的路線，我想這是唯一讓她感到快樂的事，我們不會錯過任何一個星期六，任何一個星期天。回家的路上，習慣上我們都會在這家小酒館裡喝點東西，然後我再載她回到老人院。突然間，在這間小酒館裡，出現了一道新的光線，我簡直睜不開眼睛。我認識這些玩牌的人，我每個星期都會在這裡看到他們，而且都會看他們玩牌。在中間的那個男人是老闆，他跟朋友打牌時，女老闆就看管吧檯。那道光線

157

突然間照亮了他們，如同卡拉瓦喬或是拉‧圖爾的畫⑦。一道難得一見的光線，一道陽光像投影機的燈籠罩罩在他們身上。我得拍這張照片，動作要快。我只等了幾秒鐘，等著那個重要人物拿起牌，這瞬間我按下了快門。我愛這種懸浮的時刻。他將牌丟下，然後大喊他贏了。

我們繼續這樣散步了兩年半，這對我們兩個人來說都非常重要。我們不怎麼說話，但我們兩個人在一起。瑪麗安的病情延續了三年，她直到最後都還很能走。我在這個「藝術家之家」裡為她找到一間有客廳跟臥房的小公寓。我在客廳中有一張床，因為星期六我吃過午飯後，下午來這裡，然後星期天晚上讓她就寢後，我才離開。我們連著兩天順著馬恩河河岸走路。因此，我拍了許多照片。

158

74 位在法國巴黎東南近郊，屬於法蘭西島大區馬恩河谷省的城市。

75 卡拉瓦喬的畫作《騙子》（les Tricheurs），或是拉·圖爾的作品《方塊Ａ的作弊者》（Le Tricheur à l'as de carreau）也都以玩牌為主體，並以光影對比來呈現作品深度。

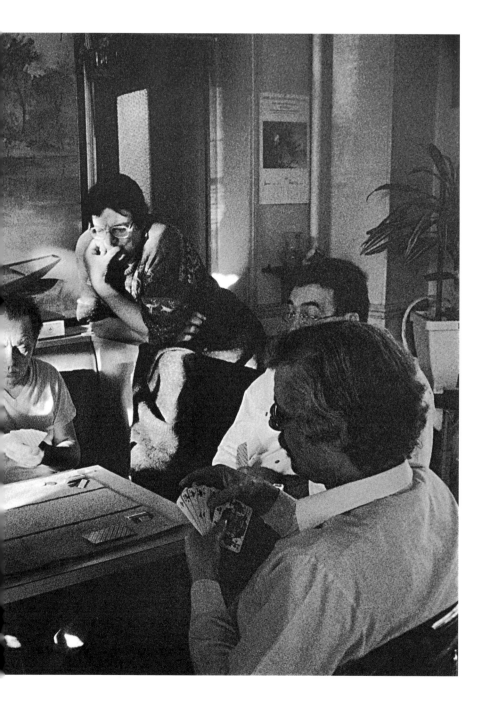

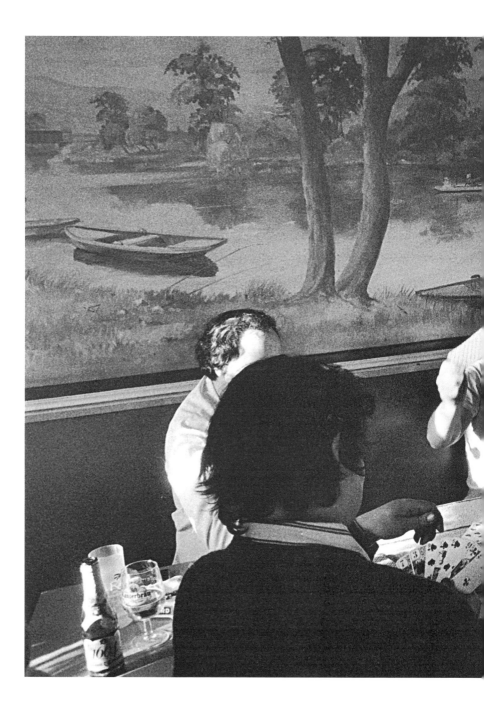

公園中的老太太，馬恩河畔諾讓 一九八八年

La vieille dame dans un parc, Nogent-sur-Marne

那一天，我恰好在她的小公寓裡。屋子的窗戶對著老人院的公園，景色非常美。

瑪麗安有些疲憊，從窗戶看出去時，我跟自己說，我想在這個公園裡替她拍照，她坐在從屋子這裡可以看到的那張小石凳上。我在夏天時就有過這個想法，然後我說，不行，有耐性點，等到十一月，那時候的風景應該更好。我偏好在秋天拍這張照片，我想看到地面上有落葉，我知道這樣做是對的。況且瑪麗安又活了三年，我們看到她，非常瘦小地坐在這張石板凳上，四周都是落葉。這張照片，無庸置疑，對我很重要，而且我不需要再多說什麼。瑪麗安就像草叢中的一個小昆蟲，是大自然，是那些落葉的一部分。我們共同生活了四十六年。

163

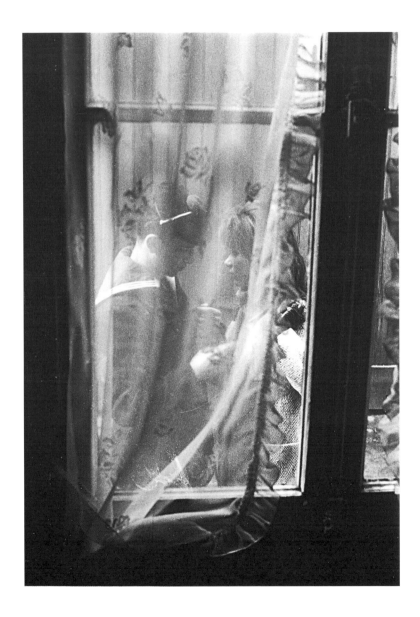

收假士兵的告別　一九六三年

Les Adieux du permissionnaire

那一天，我在家裡，在第十五區中，我們住的這間小屋裡，位在萊庫爾貝街（rue Lecourbe）跟加里波第大道（boulevard Garibaldi）之間的一個巷子裡。我的工作室在二樓，但我當時在一樓室內，而且就是從這裡拍了這張照片。這是條很安靜的巷子，偶爾人們在經過時會停下來聊天。

我不知道到底為什麼這一對年輕伴侶讓我感到驚訝，或許因為我感受到這兩個人正體驗著一段暫停的時光。於是我開始看著他們，因為我在暗處，所以他們看不到我。相反地，他們在光線明亮的巷子裡。我跟自己說，嗯，他們一語不發，就這樣面對面站著，顯然發生了什麼事。我認為是假期即將結束，那個男孩得離開他的女友，他們

165

有些難過，但同時知道他們相愛。他們凝視著對方，很小心翼翼地表現他們的愛。於是我把這張照片叫做〈收假士兵的告別〉。那個男孩已經戴著水手貝雷帽，他很可能要回到拉羅謝爾（La Rochelle）⑦，這是我自己想的，或許他要回到另一個城市。那個年輕女孩的髮型也表現出那個年代的風格。由於我窗簾的摺痕，把他們稍微遮擋了一些，因此他們的相見會變得非常隱密。不過，我們可以想像……一向都是這樣子的，某件事打動了我，於是我告訴自己這應該拍下來，或許那個影像應該留下來。

166

巴士底廣場上圓柱的影子　一九五七年

L'ombre de la colonne de la Bastille

那一天，我爬到柱子的最頂端去拍新的照片，這並非我第一次爬上來。我記得有一名警衛在下面賣票。過去三十幾年，人們不能再爬上這根圓柱。也是在這同樣的情況下，我拍了〈巴士底的情侶〉。仔細一看，我注意到圓柱的影子映射到位在廣場一角，與理查勒努瓦大道（boulevard Richard-Lenoir）⑦相交的房子上。我想立刻捕捉這個影子，它很快就會消失了，但真是漂亮。我同時想保留在這一天這個時刻，那些廣場上的車流。所有這些汽車，從上面看下去簡直就像玩具，像是頂奇玩具（Dinky Toys）⑦出產的玩具車。在拍完一系列照片，就在要下來之前，我拍了最後一張照片，就是〈巴士底的情侶〉。此外，他們完全沒有注意到我在拍攝他們，而且我只拍了那一張照片。

⑰ 位在巴士底廣場北方的林蔭大道。

⑱ 創立於一九三四年的英國玩具車品牌。

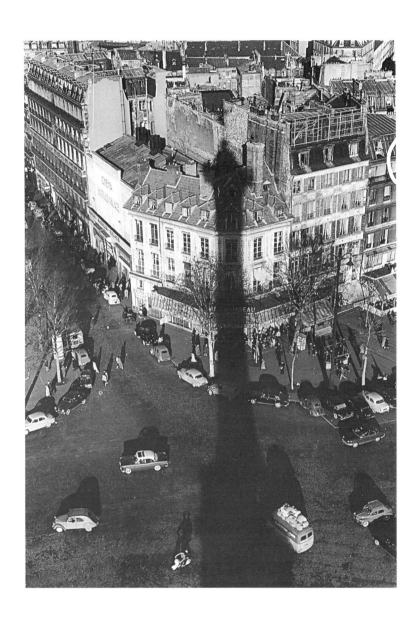

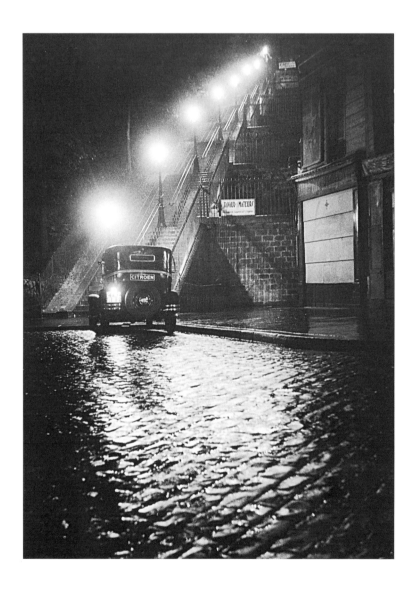

穆勒街 一九三四年

Rue Muller

那一天，我決定要拍夜景。白天下過雨，對我來說是個好機會，找尋並抓住蒙馬特的新氣象。路面上的石頭閃閃發光，夜裡飄浮著某種蒸氣，我準備好了。這是張很老的照片，當時我只是個業餘攝影師。這是一九三四年，在蒙馬特的一道階梯附近，在穆勒街（rue Muller）上，旁邊就是聖皮耶廣場（square Saint-Pierre）。

我完全不知道與此同時，在這個城市裡，已經有一位攝影師拍攝夜景，他名叫布拉塞（Brassaï）㉙。我直到二十五年後才認識他。他出版了一本很漂亮的攝影集《夜之巴黎》（Paris de nuit）。在這些年當中，電影尚未像現在那樣引人注意，人們也習於

用三腳架拍攝照片。為了拍這張照片，我想自己罕見地使用了三腳架。我也喜愛這輛單獨在夜裡出現的計程車。那個年代，有許多像這樣的雪鐵龍計程車。

⑦ 本名為Gyula Halász，一八九九—一九八四年。為匈牙利裔法國攝影師，也是畫家、電影製作人與作家。

172

朗布托街 一九九〇年

Rue Rambuteau

那一天，我在29號公車上。這一線從聖拉札爾火車站（gare Saint-Lazare）[80] 出發，終點站為蒙東帕佛爾門（porte de Montempoivre）[81]。我注意到這一線公車仍舊有後端那種突出的平台。我在過去的十到十五年間很喜歡搭公車，而我知道從這樣的平台上，我有機會擷取到特別的景象。公車從波布街（rue Beaubourg）過來，轉進朗布托街。

由於車流的關係，公車轉得非常慢，而在轉彎處，我注意到這間當地的小餐廳，很老式，跟龐畢度中心極度技術性的建築產生對比。我立刻就愛上這種兩個時代的並列，兩個年代間的衝擊，我告訴自己，這簡直是照片蒙太奇。我們同時有著古典主義的內容：侍者的手勢，以及巴黎街道那股讓人熟悉的感受；加上了背景裡這工廠式的建築，搭配著兩個怪異的噴嘴，從那噴嘴中可能吐出讓人擔憂、有害人類的東西。人們也認

173

為那像是遠洋輪船的風向袋，滿可怕的。我捕捉的經常是那種不平衡的時刻，但我嘗試找出當中一種新的平衡，即使那會瞬間消逝。這種飄忽不定，當我們能夠抓住它時，就是一種重要的鼓舞。

⑧ 位在巴黎第八區，是法國西部鐵路網的重要車站之一。

⑧ 巴黎第十二區外緣林蔭大道上的一座城門。

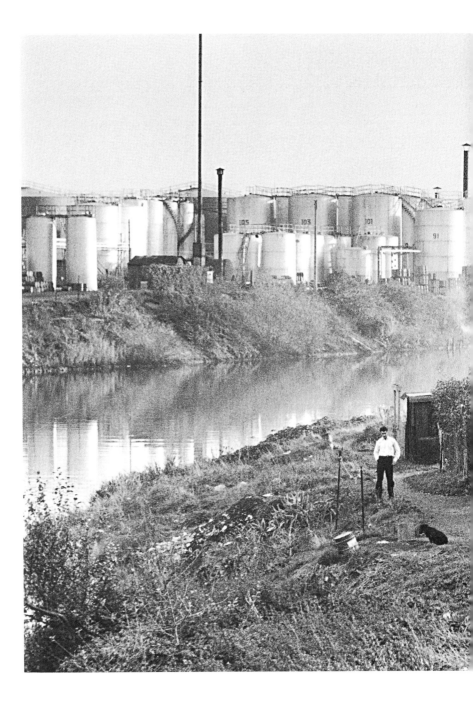

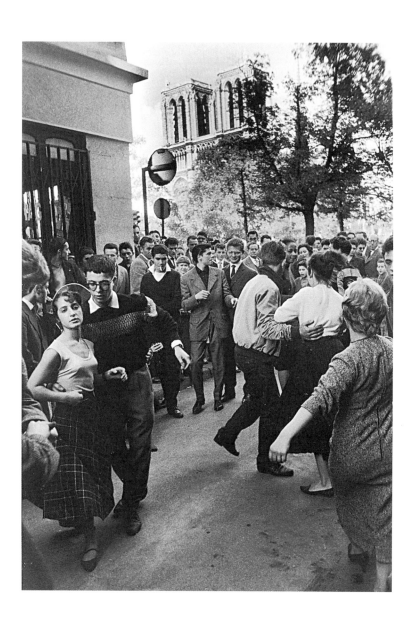

于謝特街 ⑧ 一九五七年

Rue de la Huchette

那一天，我經過于謝特街上這群很讓我著迷的生物時，幾乎沒人注意到我。我已經知道聖日爾曼區有什麼樣的氣氛，但我還不太認識這一區。由於我感到好奇，因此經常到這裡來散步。當時我四十七歲，在這條小街上有很多年輕人。他們看不到我，我能夠很自由地拍照。對他們來說，我不存在。他們是高中生或是大學生，去于謝特街上的「于謝特地窖」（le Caveau de la Huchette）⑧，或是其他能夠聽到紐奧良爵士樂的小酒館。我記得馬克西姆・索里（Maxim Saury）⑧，他是非常受人歡迎的爵士樂手。這離一九六八年的學運還早這些年輕人走進餐廳，又走出來，相互交談，很是開心。了十年，然而我覺得有什麼東西在他們身上產生，一股叛逆已經存在。我接連好幾天都回到這個區裡，一個男孩子開始跟我說話，問我個人攝影方式的技術性問題。我跟

179

他說我是獨立攝影師，於是他開始向我傾訴。他跟我解釋，他們這些人或多或少都跟他們的家人斷絕關係，他們並不必然會回家，不想受到家庭的束縛，他們要自由，沒錯，他們是一種新興波希米亞人。另一個男孩到來，拿著自己的吉他，開始彈奏爵士樂旋律，而他所有的朋友都開始跳起舞來。我的景框裡有聖母院，這是這一區的地標。

我大概跟他們在一起約一個月的時間，不過我知道沒有一家報社會用這些照片，因為當中大多數人都未成年。然而我讓自己高興，這是為我自己拍的。

⑧² 于謝特街（Rue de la Huchette），位在巴黎第五區中的一條小街。

⑧³ 巴黎最古老的爵士俱樂部。

⑧⁴ 法國爵士音樂家，一九二八─二○一二年。擅長吹奏豎笛，且是指揮家跟編曲家。為一九五○到一九六○年間巴黎聖日爾曼德普雷區紐奧良爵士樂復興的象徵性音樂家之一。

于謝特街　一九五七年

Rue de la Huchette

⋯⋯有時候，那個男孩跟我說，他們彼此間其實沒什麼話好說，但他們很高興能夠在一起，所以他們就膩在一起。

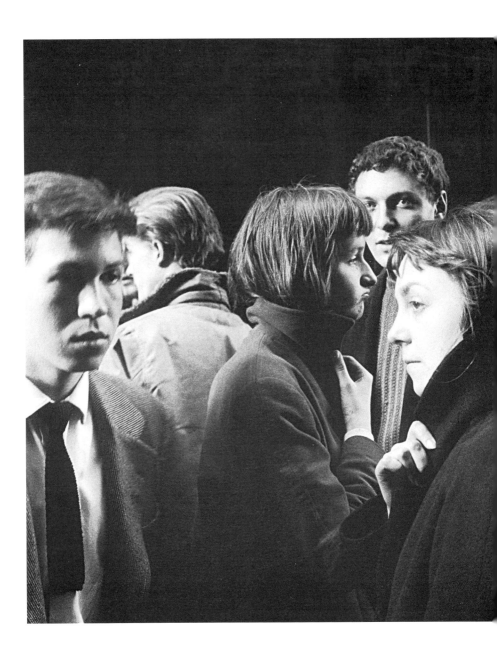

瑪麗安跟文生玩雪球 一九五四年

Marie-Anne et Vincent jouant aux boules de neige

那一天，我把車子停在一塊空地旁，然後要瑪麗安跟文生去雪地上玩。下了一整個週末的雪，我們去了巴黎近郊的鄉間散步，真是個愉快的一天。我拍了一系列的照片，主題是：瑪麗安跟文生玩雪球。這一張是我最喜愛的照片之一。背景有點巴洛克風，會讓人想到日本或中國的繪畫。幸好有背景裡的白雪，減低了一些那種風格的強度。午後，一個這樣微小，讓人驚喜的景觀。

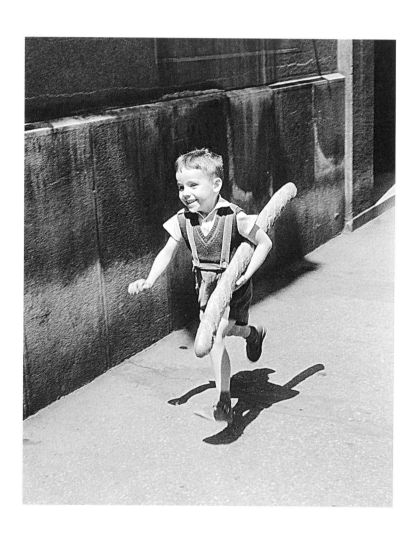

巴黎小男孩 一九五二年

Le petit Parisien

那一天，為了這一張在報章雜誌上刊印了這麼多次的照片，且最後成為我的巴黎小男孩照片的代表，我為自己習慣上的做法製造了一些小障礙。我的意思是我做了最低度的場景安排。我應該為一份名為《重見巴黎》（Revoir Paris）的報導拍照，內容是關於一名巴黎人的故事。他到紐約生活了十五年，回到巴黎來，興味盎然地注意到，那些人們會在巴黎看到的獨特事物。

所有這些的獨特事物中，想當然耳有巴黎的麵包。因此我得找到一種特殊的方式來拍照，讓麵包出現在特定的場景裡，因此僅僅是找一間麵包店這樣的做法就沒有意義。

187

那是正午，我到我住處這一區中的一家麵包店附近徘徊。在排隊的隊伍中，我看到了這個小男孩，跟他的外婆。他很有魅力，表情聰慧。於是我問他的外婆：「您好，女士，當這個小男孩拿著麵包走出來時，您能讓我給他拍照嗎？我很想看到他腋下夾著麵包跑的樣子。」「當然可以啊，如果您覺得這樣有趣，有何不可？」

我到比較遠的地方站著，等待。他買了麵包，然後跑了起來，這樣地優雅且有活力。

為了拍出最好的照片，我讓他在幾公尺的距離中跑了三次。而這張照片真是成功得不得了，不僅被做成了海報跟明信片，我甚至知道在國外也看得到這張照片……在紐約，還有一些歐洲大都會的小餐館或是麵包店裡。

由於他的外婆，我得以再次找到這個小男孩。一天早上，他外婆主動打電話給我：

「您知道嗎？羅尼斯先生，我知道這張照片存在已經很久了，當然我的女婿也知道。

不過，我今天打電話給您，是因為我在您最近出的一本書的封面上看到它。」

幸好有這位女士告知，我才能找到我拍這張照片的那條街：佩克萊街（rue Péclet）⑧。我回到那裡去看看是否還找得到自己記憶中的那扇門。那棟房子並沒有太大改變，完全一模一樣的裝飾，而且我有證據可以證明就是這裡。因為在完整的照片裡，這面牆的底端有個瓦斯管接頭，就像個小鑄鐵盒子，仍在原來的地方。這些年來，那個接頭都沒被移動過。

不過這個小男孩，他呢，則從來沒跟我聯絡過。

⑧ 位在巴黎第十五區，該區區公所也在該街上。

189

照片索引

本作品先前由法國梅爾區爾出版社（Mercure de France）出版，隸屬柯蕾特‧費羅斯（Colette Fellous）主編的「個人特色與肖像」（Traits et portraits）系列。

＊維利‧羅尼斯—拉佛攝影圖庫（Rapho）提供照片

＊法國梅爾區爾出版社，2006 年，提供文字與本出版品。

智慧田 118

那一天
Ce jour-là

文字攝影｜維利・羅尼斯 Willy Ronis
譯者｜周明佳

出版者｜大田出版有限公司
台北市一〇四四五 中山北路二段二十六巷二號二樓
E-mail｜titan@morningstar.com.tw　http://www.titan3.com.tw
編輯部專線｜(02) 2562-1383　傳真：(02) 2581-8761

總編輯｜莊培園
副總編輯｜蔡鳳儀
行政編輯｜楊雅涵／鄭鈺澐
校對｜黃薇霓／黃素芬／周明佳
內頁美術｜陳柔含

初刷｜二〇二二年十二月一日　定價：三八〇元
網路書店｜http://www.morningstar.com.tw（晨星網路書店）
TEL：(04) 23595819 FAX：(04) 23595493
購書Email｜service@morningstar.com.tw
郵政劃撥｜15060393（知己圖書股份有限公司）
印刷｜上好印刷股份有限公司
國際書碼｜978-986-179-772-4 CIP：957.9/111014959

① 填回函雙重禮
　立即送購書優惠券
② 抽獎小禮物

國家圖書館出版品預行編目資料

那一天／維利・羅尼斯文字、攝影；周
明佳譯．——初版——台北市：大田，
2022.12
面；公分 . ——（智慧田；118）

ISBN 978-986-179-772-4（平裝）

957.9　　　　　　　111014959

本書獲法國在台協會《胡品清出版補助計畫》
支持出版。
Cet ouvrage, publié dans le cadre du
Programme d'Aide á la Publication
《Hu Pinching》, bénéficie du soutien du
Bureau Français de Taipei